碑帖藝術

碑帖對於我們既熟悉又陌生。熟悉的是它曾被作為字帖臨摹，亦曾作為名山大川、古老寺廟的一個景點觀光。但對碑帖這種石刻文字的起源、釋名、分類、功用、沿革等所知就甚少。

其實，「碑」是現代最常見的一種石刻

曾在墓道中發現四座無字豎木的巨碑實物——當時引棺入墓的作用。由於這種醒目的豎木還能起到標識墓葬方位的作用，所以後來「碑」就由下棺的轆轤架逐漸演變成「墓表」，但仍是無文字的豎木或豎石。

在先秦時期還有二種器物亦被稱為

既然最初的碑都沒有文字的，那麼古人紀年書寫於何處？從現今考古發現，古人早期紀事書寫主要借助於各式器物，尤以青銅吉金文字居多。石刻文字出現的很晚，最早的石刻文字並沒有為了刻銘而對岩石進行形狀加工，只是利用石塊或石壁的天然形狀，不作外形的加工。當然也沒有固定的外部形制。

因此，對先秦銘刻亦不稱為「碑」，而稱「刻石」。秦朝以後，依照銘刻的目的與用途的不同，逐漸分化產生出各種不同外形的石刻類型，其中就包括具有現代碑帖概念含義的「碑」，這一外形得到了普遍地接受並逐漸地固定下來。

現存西漢碑刻僅十一件，多屬「物勒工名」原始性質，且形制不一，均不是嚴格意義上的碑。但到了東漢初期碑，石文字卻突然湧現（現存東漢碑石就有160塊），且多為喪葬用石刻，其形制相當完善，相當統一，成為歷代書碑遵循的範式。為何在西漢晚期至東漢初期碑刻文字成為中國古代碑刻發展史的第一個高峰？西漢石刻稀少的原因，可能是西漢大量採用木製墓表，而將追念亡者的頌德記功之文直接書於原本無字的引棺之碑上，木表易爛故傳世極稀，而西漢末東漢初「易木為石」，致使大量銘刻文字長久保存此外，東漢碑刻流行的最主要誘因是，厚葬之風盛行，標識墓葬、顯示陵域習俗的確立時期。碑一經定型，便在宮廷、廟宇、通

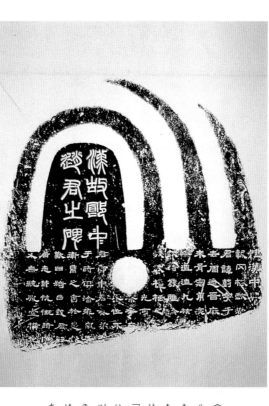

《趙到殘碑》拓片　80×80公分
北京國家圖書館藏本

東漢殘碑，刻石年月不詳。1937年春河南南陽出土。此碑的一個明顯特徵是碑中鑿有圓孔（稱為「穿」），穿四周刻一圈一圈的暈紋。碑之圓首就象徵著天，而「穿」則意味著日月，「穿」上的暈紋則象徵為日月光環，象徵著趙到的功績如日月昭輝，永垂天地間。碑現存河南南陽市臥龍崗漢碑亭內。

形式，有人甚至用「碑」這一名稱來泛指歷代石刻文字的綜合整體。其實「碑」與「帖」是兩個完全不同的概念。「碑」的原義是指沒有文字的豎木，上面只有穿孔，主要用途是作為下葬引棺的轆轤架，起定滑輪作用。參見《禮記·檀弓下》記載：「公室視豐碑，三家視桓楹。」鄭注：「豐碑，斫大木為之，形如石碑。於椁前後四角樹之。穿中於間為轆轤。下棺以繂繞。天子六繂四碑，前後各重轆轤也」。另外，1986年陝西鳳翔秦公大墓中，就

「碑」。其一就是古代測日影定時刻的儀器——日晷（多見於宮中）。見《儀禮·聘禮》記載：「陪鼎當內廉東面北上，上當碑南陳。」陳注：「宮必有碑，所以識日景，引陰陽也。」其二是用來拴牲口的柱子（多見於祠廟外）。參見《禮記·祭義》記載：「君牽牲……既入廟門，麗於碑。」鄭注：「麗，繫也。牽牲入廟，套繩繫著於中庭之柱子

名」原始性質，且形制不一，均不是嚴格意義上的碑。

東漢是碑這種石刻樣式正式定型的重要時期。

而將測日影的日晷和拴牲口的柱子命名為「碑」，可能就是緣於同是無字豎石或豎木。

衢、陵墓、園林廣泛應用，並成為最主要的石刻類型。

碑大致可分為碑首、碑身、碑座（或稱碑趺）三部分。漢碑的碑首與碑身連為一體，底部插在碑座頂上的榫槽內。漢碑的碑首分為平首（或稱齊首）、圓首、圭首三種樣式。碑首正中部位稱為「碑額」，額上多用篆書題寫碑名，故又稱為「額題」或「篆額」。額題文字書體除篆書書外，尚有隸書、楷書、行書，草書極少見。

漢碑的另一個明顯特徵是碑額下往往多鑿有一個圓孔，稱為「穿」。「穿」四周刻一圈一圈的弧形紋，稱為「暈」。漢碑為何要有「穿」、有「暈」？一說是沿襲早期豎石葬俗，模仿下棺轆轤架上的圓孔及下棺引繩摩擦痕。一說是漢人深受「天人相應，天人一體」思想影響，碑之圓首就象徵著天，而「穿」則意味著日月，「穿」上的暈紋則象徵

為日月光環。此後古人又將「暈紋」發展變形為蟠螭蛟等圖案，漢碑碑額的紋飾得到進一步擴展，出現了四靈（青龍、白虎、朱雀、玄武）、仙人、祥瑞、神獸、珍禽等。如：漢

鮮于璜碑，碑額刻有青龍、白虎，背面刻有朱雀，碑座代替玄武，這樣四靈齊全。

南北朝時期碑額四靈中的青龍圖案相繼為蟠龍紋、交龍紋所替代，龍紋的出現，不再僅僅是葬俗的內容，更成為皇權與地位的象徵。唐代以後，由於碑形趨於巨大，動輒四、五米高，碑額與碑身只能分離為二，單獨加工雕刻，至此正式確立蟠首、碑身、龜趺三部分的碑式典範，為歷代遵循。

碑已經成為集繪畫、雕刻、書法、文學等藝術形式於一身的精美藝術品。碑除了普遍用作標識塚墓、銘功頌德、紀事外，還被用來刻寫經文、藥方、書目、譜牒、地圖、天文圖等文獻。碑的文物、史料價值逐漸得到後人重視，唐宋之際出現了西安碑林等專門收藏保護歷代碑刻的機構，繼而出現了針對金石碑版為研究物件的金石學。

至於「帖」，《說文解字》解釋為「帛書」，原義指在文書卷子上作標題（簽）的帛書文字，故「帖」字從「巾」。後來「帖」又由「題簽帛書文字」這一概念引發為「小件篇幅的書跡」，通常書寫於紙、帛、素等載體上。魏晉以後直至唐代，「帖」才被泛指為「士大夫收藏的「名家墨跡」，或稱為「法書」；而「法書」被稱「帖」可能就是緣於

漢代碑座多為方趺，不加雕飾。魏晉以後，碑座出現了類似巨龜形雕刻，被後人稱為「龜趺」，俗傳此龜形物為龍生九子之一，形似龜，好負重，名曰「贔屭」。

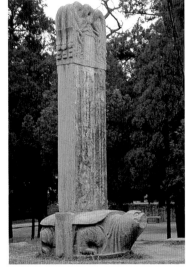

泰安　岱廟內之一碑（蕭耀華攝）

岱廟位在山東泰安市之西北隅，亦稱泰廟，為歷代帝王到泰山舉行封禪大典時之祭祀典禮的處所。廟內碑刻甚多，圖為其一，是螭首、碑身、龜趺三部分的典型碑式。魏晉以後，碑座出現了巨龜形雕刻，稱為「龜趺」，後人又稱之為「贔屭」。此龜形物俗傳為龍生九子之一，形似龜，好負重。

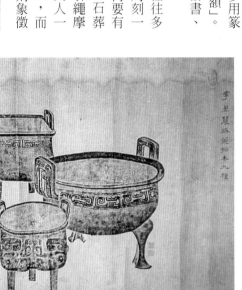

上圖：《九鼎全圖》　全形拓　拓片　61×126公分

北京大學圖書館藏本

此圖展示了春秋、西周、西漢時期青銅鼎共九件，為清代全形拓本。原係張木三、李宗岱、陸九和舊藏。一般青銅器、浮雕碑刻造像等立體雕刻物件多採用全形拓。全形拓就是按特定的計算公式換算出尺寸比例，並決定透視角度，利用一些輔助工具兼拓兼畫的傳統手工藝。

「帖」有小件篇幅的書跡之意。

北宋初，繼《淳化閣帖》刊刻後，大量出現了叢帖、彙帖、集帖、單刻帖等形式，刻帖風靡一時。但是刻帖與刻書截然不同，刻帖書版文字多爲陽文反書（類似印章陽文，用於印刷），刻書版的刻版文字均爲陰刻正書（類似碑刻文，用於傳拓）。故唐以前所稱的「帖」（法書）是黑字白紙的眞跡或眞跡摹本，宋以後所稱的「帖」則是白字黑紙的拓片（印刷品）。唐宋人對「帖」的稱呼差異之大，猶如魏晉人所稱的「隸書」即唐宋人的「楷書」，唐宋人所稱的「隸書」即漢魏人的「八分書」。

宋人刻帖拓片的「帖」的含義被後代普遍接受，並成爲「帖學」研究的核心。明清以後「帖」的含義再一次擴大，用來泛指從石刻上傳拓下來，並裝裱成冊的拓本文字。如大家習慣稱某人臨摹《九成宮》、某人臨習《多寶塔》等等，其實《九成宮帖》、《多寶塔》皆爲唐代名碑並非刻帖，此「帖」的含義雖不科學，卻爲世俗廣泛採用。清末隨著攝影術傳入，影印碑帖得以普及，「帖」的含義又一次擴大，凡是有關法書墨跡、碑帖拓片的照片及影印件統統被稱爲「帖」。民國至今，大眾臨帖、讀帖的範本，絕大多數已經不是法書原件，代之爲各類印刷品。此外，隨著清末「碑學」盛行，加之康有爲《廣義舟雙楫》「尊碑卑帖」說的推波助瀾，有人甚至將唐碑亦納入「碑學」範疇，而將漢魏六朝石刻視爲「碑學」核心。

碑帖研究的物件主要是指碑帖的拓片、拓本，而非原刻木石。所謂「拓本」又稱「蛻本」或「脫本」，此稱源於拓片從金石上像蟬蛻一般揭下，故名。印刷術發明以前，

拓片是長期實用的最有效的複製文獻的手段。據史料記載，南朝梁時就有拓片的運用。現存最早的拓片爲唐拓，此外，應該指出從金石上複製文字或圖案的技術稱爲「響拓」，而唐人複製名人法書的技術稱爲

「響搨」（按：唐人「響搨」技術今已失傳，大致情況可能是用透明的蠟紙罩在法書原件上，映著窗外的陽光，仔細鈎摹，「響」指映著陽光，「搨」指照樣描摹。）唐代將鈎摹的墨跡複製品稱爲「搨本」（黑字白紙），宋元以後搨、拓不分。

拓本可分爲：一、依拓法不同可分：撲拓、擦拓、刷拓、隔麻拓、穎拓（用毛筆畫出類似拓片的效果）等。二、依墨色不同可分：墨拓、烏金拓、蟬翼拓、朱拓、色拓（主要爲藍色）等。三、依用料不同可分：墨汁、煤加膠、煙灰加膠、墨蠟拓、朱砂加雞蛋清等。四、依版本不同可分：孤本、珍本、初拓本、精拓本、翻刻本、僞刻本等。五、依拓製時間可分：唐拓、宋拓、元拓、明拓、清拓、民國拓、舊拓、近拓等。六、特殊拓法如：全形拓（展現佛像、鍾鼎、陶瓷等器物的立體效果）。

《喪亂三帖》響搨本 紙本 28.7×63公分 日本皇室藏

王羲之尺牘《喪亂、二謝、得示三帖》，唐德宗時期就已經流傳到日本，已歷千年。帖上僧權等題名，亦被忠實地鈎摹出。其鈎摹極佳，筆法鋒芒畢露，猶如眞跡一般，從中可窺見唐代響搨技術的高超。

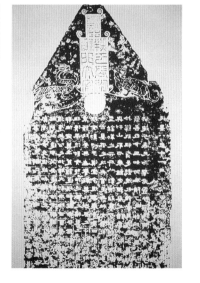

《鮮于璜碑》碑 228×80公分 北京國家圖書館藏本

漢延熹八年（165）十一月十八日刻，1973年出土於天津武清高村。圭首，碑額中央刻有「漢故雁門太守鮮于君碑」篆書題字，其正下方有一穿，篆額左邊有線刻青龍、右邊刻白虎，碑陰額面刻有朱雀，碑座代替爲玄武。漢人常用四靈圖案來雕飾碑額，但四靈在一碑上同時出現極爲罕見。天津歷史博物館藏石。

碑與帖的區別

碑與帖究竟有何區分呢？有人稱碑爲豎石，帖爲橫石，碑多石刻，帖有木刻等等，就連一些碑帖玩家亦無法說清。其實碑與帖的主要區分在於：

一、功用不同。碑多實用爲主，以記事（紀事、祭祀、頌德等）爲主要目的，希望通過碑刻將所述事跡流傳後世。帖以藝用爲主，主要提供臨摹書法的範本，目的是通過刻帖將書跡傳播後世。

二、內容不同。帖多簡札、詩文手稿，內容龐雜，形式多樣。碑則有相對固定文體。

三、書體不同。刻帖主要爲了迎合公眾提高實用書寫水平的心理，兼之行草、小楷又爲日常所必需，所以歷代刻帖書體多爲行草、小楷。碑刻文字則多選擇莊重的篆、隸、楷爲主（行草較少見）。

四、形制不同。碑多高大豎石，有碑額、碑趺（或稱碑座），多正反兩面刻，甚至四面刻或環刻。帖多橫石（約一尺高，二、三尺寬），由於帖石一般可以多面書刻，所刻帖石眾多，一塊接一塊，一般在每塊帖石的起首處多刻有卷號、版號，以防發生編次錯亂。

五、上石方法不同。碑多書丹上石，即書家用朱筆直接書寫於碑石上。帖則需模勒上石，先將油素紙覆名家墨跡上，用墨筆鈎摹文字輪廓，再在此油素紙背面用朱墨鈎摹、兩次鈎摹（單鈎）文字輪廓的工序稱爲「雙鈎」。最後再將雙鈎後的油素紙背面的朱墨輪廓線壓粘至濃墨的青石上，或用卵石砑磨或木鎚隔氈敲打，以期將油素紙背面的朱墨輪廓覆在塗過帖石上。如此複雜的上石過程，只爲刻帖的文字書法盡量忠於原作。

六、刻法不同。帖多忠實於原跡，以書跡傳真爲主。碑在這方面顧及較少，尤其是六朝石刻與原跡出入較大，如：近年出土的高昌磚志，一半已刻好，一半尚是朱筆未刻，二者迥異。帖多按書寫筆跡先後刊刻，力求還原書跡本來面目。刻碑一般多採用流水作業，先統一刻豎畫，將全碑豎畫刻完，

形式，如：銘、志、牒、傳、記等。

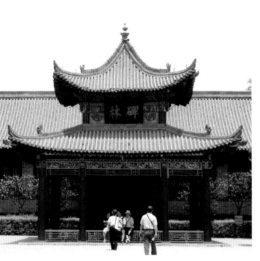

西安碑林外景（馬琳攝）

西安碑林建置於唐末五代，是中國歷史上較早集中碑石的場所之一，共收藏歷代碑帖刻石二千三百餘件，是碑刻薈萃最豐富的地方，已經展出的有一千多件，記載了中國古代碑刻發展的全過程。西安碑林不僅是書法藝術、雕刻藝術的淵藪，而且還是歷史文化的寶庫。

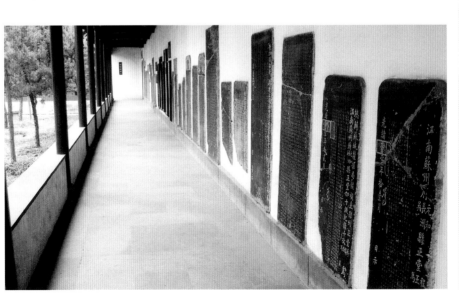

蘇州 文廟內之碑廊（洪文慶攝）

中國人擅用碑紀事，不管是記事、還是歌功頌德，最後都成爲歷史重要的文獻之一，也幾乎成爲地方名勝古蹟的重要景點之一，如圖蘇州文廟內的碑廊。蘇州是一個具有二千多年歷史的文化古城，城內古蹟多，相關的記事碑當然也多，市政府爲保存古物，將蒐集來的石碑集中嵌放於文廟內的兩側長廊上，成爲一特殊景觀的碑廊。碑的形制不一、尺寸亦互異，恰可看出歷代碑的演進及其功能不同的形制變化。（洪）

然後統一刻橫畫，……依次進行。

七、椎拓不同。刻帖的拓法必須椎椎數次，令紙與石緊密相合，宣紙要求薄細，用精墨幾翻拓刷，或蟬翼拓，或烏金拓，務必使拓色均一，墨彩生動，文字委婉，波折纖微不滲。拓碑一般多用高麗紙或皮紙，以其纖維長，韌性強，用墨要求不嚴，甚至採用煤和膠，煙灰和膠，墨臘等。拓碑多在野外，受氣候條件限制較大，一般多選春秋無風無雨季節進行，拓帖多在室內，四季皆可。拓巨碑、摩崖還要搭架懸繩，自上而下分數紙接連椎拓。拓碑刻淺浮雕圖案還要有意拓破宣紙，令圖案更具立體效果。

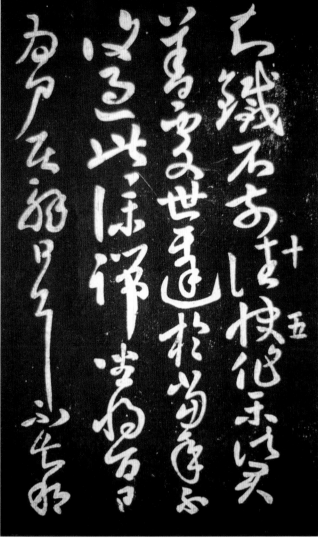

上圖：西安碑林外刻碑情形（蕭耀華攝）
石碑是重要的歷史文獻之一，因此殘損嚴重的碑，往往有重刻的必要，圖即是碑林博物館重刻一方明代的詩碑情形。刻碑一般都交由工匠處理，工匠為求速度和順手，一般都將字解體成豎劃和橫畫，分別處理而此碑已接近完成，工匠正在做最後的修飾。（洪）

刻帖編號圖示　拓本　每頁26×16公分　上海圖書館藏本
套帖、叢帖因所刻帖石眾多，一塊接一塊，一般在每塊帖石的起首或結尾處多刻有卷號、版號，以防發生編次錯亂。有採用「一、二、三」次序為編號，有用天干地支為編號，有用千字文為編號，亦有依詩詞韻目為編號等等。此為《淳化閣帖》肅府本（第十卷，第五板）的編號樣式。

西安碑林裡拓碑情況（蕭耀華攝）
西安碑林藏碑甚豐，但要達到傳播書法藝術或文獻內容的功能，則需透過拓碑，形成拓本，再透過印刷方能完成。圖是西安碑林裡拓碑的情況，其步驟是先將紙打濕，覆在碑上，然後用拓包沾墨拍打，一遍又一遍，使墨色均勻，字跡分明。（洪）

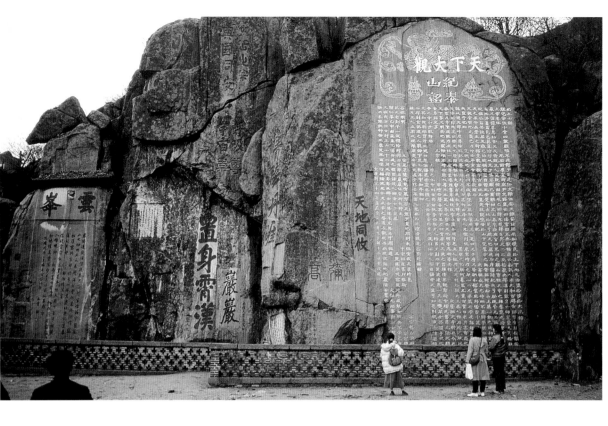

將先秦時期還沒有固定形制的石刻，後世統一稱之為「刻石」。「刻石」中天然的山崖刻稱為「摩崖」，單獨聳立的大型石塊銘文稱為「碣」。有固定外形的石刻形制可能直到西漢中期才產生。

以後摩崖除長篇銘頌外，尤以題名、題記、詩詞、佳句為多。個別題名、題記具有相當珍貴的資料價值，如：泉州九日山摩崖（關於海外交通的題記）、長江白鶴梁石魚題刻（記錄古代長江水文資料）等。

摩崖

在山崖較為平整的石壁上刻字，稱為「摩崖」，是最古老的刻石方法之一。它的製作方法與原始時代的岩畫十分近似。「摩」即摩擦、撫摩的意思，可見「摩崖」也不一定完全利用自然的平整石壁，還要在石面上略加修整、鑿平。漢代以後的摩崖大都略對石壁進行整修，鑿出一塊規整的平面，有的甚至鑿出一個碑的外形平面。漢代著名的摩崖很多，如《鄐君開通褒斜道摩崖》、《石門頌》、《析里橋郙閣頌》等都是大字長篇銘頌，很有名氣。漢代以後，摩崖仍是石刻的常見形式，內容仍以銘頌為主，還出現了刻經、造像題記等等，如：北魏的雲峰山鄭道昭摩崖題刻群、北齊泰山金剛經、邯鄲北響堂山唐邕刻經、鄒縣四山摩崖、南朝梁瘞鶴銘、唐玄宗紀泰山銘、大唐中興頌等。宋代

山東 泰山之「紀泰山銘」摩崖碑刻 （蕭耀華攝）

所謂摩崖，即是在山崖較為平整的石壁上刻字，是中國最古老的刻石之一，也是中國文化裡很特別的一種風景文化，將勝景與賞景人的感懷合而為一。因為大部份的摩崖，都附在風景名勝上，最著名的當屬泰山摩崖，從山下一直到山巔，處處可見。圖是泰山之「紀泰山銘」，既是摩崖，又刻成碑的形式，為典型的摩崖碑刻，是泰山著名的勝景之一。此碑屬紀事和頌德，刻於大唐開元十四年，金漆是現代加上的，使字型清楚，方便閱讀。（洪）

碣

漢代以前的石刻沒有固定形制，大抵刻於山崖的平整面或獨立的自然石塊上。後人將刻字於獨立的天然石塊，叫做「碣」。《說文解字》載：「碣，特立之石。東海有碣石。」可知「碣」的本義可能來源於秦始皇東巡所至的碣石——海中孤立的一塊蝕柱形巨石。《史記·秦始皇本紀》記載了秦始皇二十八年（西元前219年）東巡郡縣，登嶧山、

鎮江 焦山之摩崖宋刻「浮玉」（馬琳攝）

鎮江焦山是長江中之一孤島，有山水形勢之險，亦有山水之勝。圖是島上崖壁的宋刻，宋代以後的摩崖石刻以題名、題記、詩詞、佳句為多，此即一例。「浮玉」兩字寬博肅穆，為珍貴的摩崖遺跡。（洪）

泰山、之罘、琅琊諸山，每到一處多「立石」、「刻石」，當時還尚未稱「立碑」，內容多記誦秦朝功德，宣告天下歸一，號令「器械一量，同書文字」等等，此類刻石就是最典型的「碣」。因此，古人習慣將這種孤立的、天然的大石塊上或略加修整的、天然的大石塊上鐫刻的銘文稱之爲「碣」。它是比較原始的銘刻形式之一，從文獻記載到實物考察，可知碣的形狀在方圓之間，上小下大，與饅頭相

似。先秦石鼓、秦代琅玡刻石就是「碣」的典型代表。「碣」的產生雖然遠遠早於碑，但是在刻碑形式出現之後，刻碣習俗逐漸衰退，最終碣的頌功記事作用被刻碑所取代。兩漢三國以後，「碣」這種形制的石刻便較少見了。到了唐代，人們已經開始碑、碣不分，柳宗元在描述唐代葬令時稱：「凡五品以上爲碑，龜趺螭首，降五品爲碣，方趺圓首。」已將碑、碣並列，認爲碑、碣是

同一類型，僅裝飾不同而已。其實唐宋以後，刻碣形式一直沒有廢止還是被保留下來，當然已經不是用來頌功記事，而是刊刻景名、詩詞、題字等，主要依附在名勝、園林中假山石塊上。

桂林　疊彩山之摩崖石刻（洪文慶攝）

桂林山水是中國著名的風景名勝之一，摩崖石刻自是不少；不過它和有封禪地位的泰山不同，其摩崖石刻均爲

文人的感懷詩作，如山壁上所題「願做桂林人，不願做神仙」即清楚說明了這些摩崖石刻的屬性。（洪）

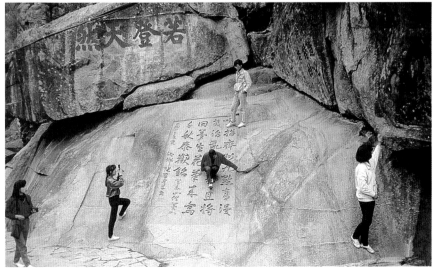

泰山　「若登天然」石碣（蕭耀華攝）

所謂「碣」，即是將字刻在獨立的天然石塊上。唐宋以後，刻碣形式一直沒有廢止，還是被保留下來，當然已經不是用來頌功紀事，而是刊刻景名、詩詞、題字等，主要依附在風景名勝、園林中的假山石塊上。圖是登泰山頂途中的一塊石勝、園林中的假山石塊上。圖是登泰山頂途中的一塊石碣「若登天然」，刊刻於萬曆年間，詠頌泰山的天然風光。

墓碑、功德碑、紀事碑

墓碑

據文獻記載，東漢時期完整的墓葬地面石刻一般應有：享堂一座、墓碑一座、墓闕一對、神道柱一對，神道碑一對。南朝、隋唐以後又添置了石獸、石人等等，現南京、丹陽一帶還有保存完好的墓葬遺址，可見當

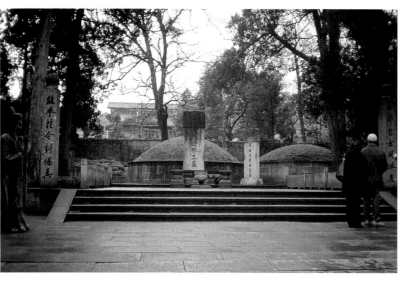

杭州西湖 岳鄂王墓 （洪文慶攝）

岳飛爲宋朝名將，被秦檜害死後，葬於杭州西湖畔，爲佳景添勝。圖中墓塚前的碑刻爲「墓碑」，墓前方兩側的碑刻，則屬於「神道碑」。（洪）

時原貌。漢代至北朝時期將豎立在塚墓正前方的碑刻稱爲「墓碑」，而將墓前神道（俗稱墓道）兩側相互對立的碑刻稱爲「神道碑，區分明顯。南朝以後，神道碑與墓碑漸漸混爲一談，不加區別。隋唐時期，塚墓前已無豎立神道碑的習俗，僅立一座墓碑，但在墓碑的銘文中卻往往自稱神道碑。

墓葬的石刻形式受到了後世的沿襲，墓碑的文體亦得以普遍效仿，並逐漸僵化爲公式化的套文。一般先羅列死者的名諱、籍貫、世系，然後追述死者才能、德行、功績、勳業，其後寫明卒年、葬地，最後附以四言或五言、七言韻文。碑側、碑陰還刻寫集資建墓豎碑的門人弟子、親朋好友的姓名、官職、捐款金額等。

功德碑

功德碑的形制與墓碑基本相同，但一般豎立在城邑要衢、禮制官署等地。造碑者有皇帝、官員，也有地方士紳、百姓、門生故吏等等。功德碑的內容：有讚頌帝王、賢聖的功德，有讚頌神明的靈異和惠澤，有頌揚忠臣良將的功業，又有紀念地方官員的德政，還有表彰孝子節婦的封建道德典範等等。其中尤以紀念地方官員德政的碑刻爲多，爲離任官員立碑頌德是古代官場通例，至於其人是否眞有德政，則另需考證。此類碑刻又被稱爲德政碑、清德頌、美政頌、遺愛頌等。功德碑往往在碑文的結尾、碑陰或碑側等處鐫刻臣子、部屬或集資人的姓名貫官職，以及捐款數額等，碑文經常採用千篇一律的套話，用典雷同。

紀事碑

碑作爲文字傳播的石刻載體，紀事是碑的最主要功能之一，我們將內容包羅萬象、文體各異的碑石統稱爲「紀事碑」。紀事碑亦分爲官刻與私刻兩種，官刻碑有：聖旨、詔

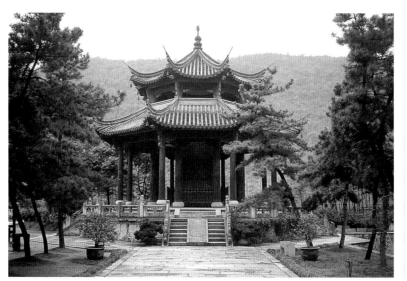

紹興 蘭亭之「御碑亭」 （洪文慶攝）

王羲之故居裡的「御碑亭」，正面爲康熙皇帝臨寫的「蘭亭序」，背面爲乾隆的題詩和撰文，一面贊頌康熙的事功，一面稱頌王羲之的書法，可視爲一種特別的「功德碑」。（洪）

書、敕文、戒令、官方往來文書及符牒、札子、告身等官司文書。私刻紀事碑內容更爲廣泛，形式更加多樣。建橋修路、造廟起塔、祈福求雨、民事裁判、地方租約、村規鄉俗、設醮立讖、甚或私人手扎、詩文唱和、交遊宴樂等等。

在中國石刻史上，墓碑、功德碑、紀事碑大多擁有螭首、碑身、龜趺三部分結構齊全的傳統碑式，是最具典型代表意義的碑刻。它們雖然數量不占優勢，遠不及造像題記、摩崖題名，但是它們卻包含了極其豐富的歷史資料。

沈府君神道雙碑　拓片　220×62.5公分　北京大學圖書館藏朱拓本

東漢神道碑，石在四川渠縣北八十里岩峰場。東碑一行15字，西碑一行13字，隸書。碑上部刻朱雀，碑下部刻玄武，碑陰刻青龍、白虎衛壁，是漢畫像與碑刻藝術的完美組合。書風似漢簡，撇捺均特長，飄逸整俊。

紹興　沈園之「半壁亭」（洪文慶攝）

沈園是名詩人陸游的故居，園中半壁亭裡的碑，敘述著沈園的修復過程，是一別致的「紀事碑」。（洪）

裴岑紀功頌　拓片　106×52公分　北京大學圖書館藏本

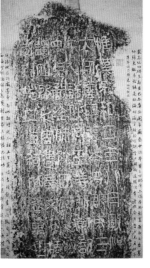

東漢永和二年（137）八月刻立，原石在新疆巴里坤關帝廟，清雍正七年（1729）岳鍾琪訪得。碑文記載敦煌民眾爲紀念太守裴岑戰勝北匈奴呼衍王之戰功，建祠並立碑之事。書體爲古隸，由篆入隸的過渡體。在巴里坤、西安碑林、山東濟寧還見有此碑的翻刻。

三老諱字忌日記　拓片　104×46公分

北京大學圖書館藏本

東漢早期著名紀事碑，古隸，共21字。約刻於建武二十八年（52）的其後數年內，碑記祖、父名字及忌日之事，係其第七孫名邯者刻立。清咸豐二年（1852）在浙江餘姚客星山出土，現藏杭州西冷印社。

文獻碑

最早刻入石碑的經典文獻，要算東漢熹平年間在河南洛陽太學刊刻的儒家經典，其中有《周易》、《公羊傳》、《尚書》、《論語》、《詩》、《儀禮》、《春秋》共七種，世稱「漢石經」或「熹平石經」。它的刊刻，是我國石刻史上的大事。當時由於不同學派傳抄的經典文獻存在著嚴重的文字差異現象，導致了漢代今、古文學派之爭執，因此，漢靈帝詔令蔡邕、李巡等選定正本，校定文字，刻石洛陽太學（今河南偃師縣朱家垙村塄）作為標準定本。石經刻成後，群儒競相校錄，太學之前車馬盈途，學術影響空前。漢石經毀於漢末戰亂，到唐代已經十不存一。

熹平石經之後，三國魏正始年間又在洛陽太學刊刻了《尚書》、《春秋》二經，世稱「魏石經」，由於它用古文、篆書、隸書三種字體書寫，故又稱為「正始石經」或稱「三體石經」。在洛陽太學刊刻的儒家經典定本，還能表現皇權的正統性、繼承性。

歷代刊刻儒家經典的工程依次還有：

一、唐開成石經，開成二年刻竣。共刻《周易》、《尚書》、《周禮》、《儀禮》、《禮記》、《春秋左傳》、《春秋公羊傳》、《春秋穀梁傳》、《論語》、《孝經》、《爾雅》十二經，總計立碑一百一十四塊，現存西安碑林。康熙二年（1663）賈漢復尚書補刻《孟子》，共十六石，書刻用唐開成石經集字，天衣無縫地補全十三經。

二、蜀石經，五代蜀國廣政七年刊刻。共刻《周易》、《尚書》、《毛詩》、《儀禮》、《禮記》、《春秋左傳》、《論語》、《孝經》、《爾雅》十經。宋代又補刻《春秋公羊傳》、《春秋穀梁傳》、《孟子》、《尚書》。以其陰刻《尚書·無逸》，用古文、篆書、隸書三種字體書寫，一石在北京中國歷史博物館。出土後不久，即遭盜賣者從中央一鑒為二（損二十餘字），以便偷運。今一石在河南省博物館，一石在北京故宮博物院初拓本局部。

三、北宋嘉祐石經，嘉祐六年刻竣，共刻《周易》、《尚書》、《詩經》、《周禮》、《禮記》、《春秋》、《論語》、《孝經》、《孟子》九種，用篆書、楷書兩體書刻，故又名「二體石經」。可惜嘉祐石經已無完本傳世，現開封通註疏一齊刻入，耗石近千塊，成為歷代石經中規模最龐大的一種。不知何時蜀石經全部佚失，有人曾推測可能是明代修築成都城牆時被改作基石，但至今尚無結論。

四、南宋紹興石經，紹興十三年刊刻。共刻《周易》、《尚書》、《詩經》、《禮記》、

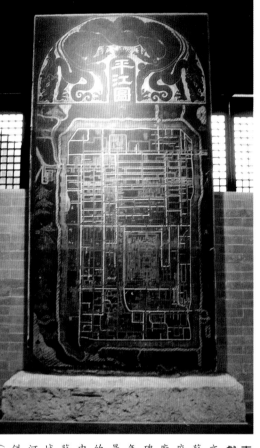

南宋 平江府地圖文獻碑　碑石藏於蘇州文廟（洪文慶攝）

蘇州在宋朝稱平江府，今藏於蘇州文廟內的「平江圖」碑，鐫刻於紹定二年（1229）為中國最早、亦是最珍貴的地圖文獻碑。碑中刊刻了南宋當時蘇州城的市街圖，城市佈建、街道、河渠等，如棋盤交錯，歷歷可觀。

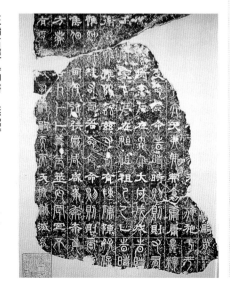

正始石經　《尚書·無逸》拓片　92×108公分

北京故宮博物院藏本

此石民國十一年出土，是現存正始石經最大的一塊。其陽面刻《尚書·無逸》存34行，行24字至35字不等，用古文、篆書、隸書三種字體書寫。其陰面刻《春秋·僖公》。出土後不久，即遭盜賣者從中央一鑒為二（損二十餘字），以便偷運。今一石在河南省博物館，一石在北京中國歷史博物館。完石初拓本局部。為故宮博物院初拓本局部。

《春秋左傳》、《論語》、《孟子》六經，當時耗石二百餘塊，今存杭州孔廟還有七十餘塊。據傳此套石經是宋高宗趙構練字習作，秦檜阿奉上意，摹刻上石。

五、清北京國子監十三經，將儒家十三經全部用正楷刻寫上石，耗石一百九十塊，至今保存完好，現存北京首都圖書館舊館。

此外，歷代刻寫的各種經典中，以佛教經典的數量最多，刻寫工程最爲宏大。其他的文獻形式也常常被刻成碑版，諸如醫方、書目、字書、詩詞、地圖、天文圖、禮儀圖等等。早期文獻碑的廣泛傳拓對印刷術的發明起到了一定的先導作用。

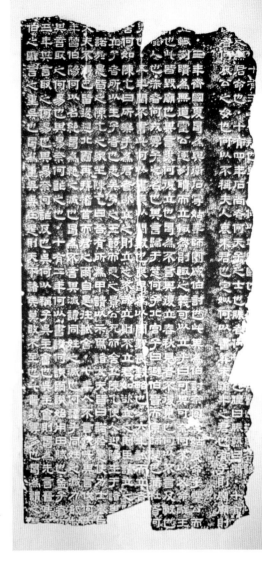

熹平石經 《公羊傳》殘石 拓片 90×42公分 北京國家圖書館藏

東漢熹平四年（175）三月刻，將儒學經典用隸書刻碑於洛陽太學，開創了經典文獻入碑刻的先例。不久毀於漢末戰亂，到唐代已經十不存一。殘石自宋以來在河南洛陽偶有出土，至今尚存百餘石。書法有漢代隸書「館閣體」之嫌。

蜀石經 《毛詩》殘石 拓本 每頁17×28.8公分 上海圖書館藏本

五代蜀國廣政七年（944）刊刻。共刻儒家經典十經，後經宋代補全十三經。以往刻經均不附注疏，蜀石經一齊刻入，耗石近千塊，成爲歷代石經中規模最龐大的一種。迨到明代僅存《禮記》殘石數塊，餘均佚。此係《毛詩》殘卷五代拓本。

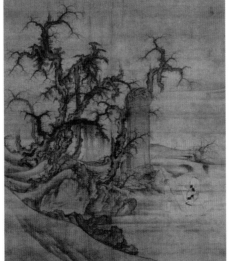

北宋 李成 《讀碑窠石圖》 絹本 水墨
126.3×104.9公分 日本大阪市立美術館藏

文獻碑在文化歷史上有其重要性，它具有一種嚴肅的正統性和傳承性。如漢代的今、古文之爭，漢靈帝詔令蔡邕、李巡等選定正本，刻石於洛陽太學，石經刻成後，即成爲正統的標準本，群儒競相校錄；也成爲一種承先啓後的重要經典。清代興起的碑學，最能詮釋「文獻碑」的重要性。圖爲李成的《讀碑窠石圖》，畫一文士騎在馬上仰頭讀碑，恰好說明了碑在文化承繼上的重要性。而訪碑、讀碑亦是中國文人重要的文化活動之一。（洪）

墓誌與塔銘

墓誌是最重要的附葬品，墓誌大多爲方形及長方形，少數也有長條形（刻帖式），一般多採用石、磚，少數亦有鐵鑄品、陶瓷品。墓誌的形狀大多是盝頂盒式，分爲誌身、誌蓋二部分。誌身多方形，用來書寫墓誌銘，誌蓋多呈盝頂狀，其頂部多用篆書刻寫墓誌的題名，題名外側斜面（四面）稱爲「殺」。「殺」上多刻青龍、白虎、朱雀、玄武四靈圖、十二生肖圖、天干地支、八卦符等等圖案或花紋。斜面以下爲側，四側刻對稱雲紋等。入葬時，誌蓋蓋在誌身之上，一併埋入墓室中或墓門口，亦有置於甬道中。少數墓誌誌蓋上安裝鐵環鐵鏈，固定在四角或斜對角上。

魏晉之際，天下凋敝，魏武帝、晉武帝曾先後詔令廢棄厚葬，嚴禁豎碑。嚴屬的行

遼 仁聖大孝皇帝哀冊 遼寧省博物館藏（張佳傑攝）

皇家的墓誌銘，稱爲哀冊。圖爲遼道宗的墓誌蓋，不但在殺上鑲有十二名臣的陰文圖樣，更以八卦裝飾蓋頂的邊文，雕飾華美，墓蓋上有瘦挺的鐵線篆，規整大方，足見皇家風範，亦可證其受漢化影響之深。
（張佳傑）

政命令雖然使盛行一時的墓碑從地面上消失，但是它並不能根本上扭轉民間喪葬習俗，墓碑逐漸從地面轉入地下，從大碑演變成小碑，從直立壙中改爲平臥，從有碑額無誌蓋（碑式）發展到無額有蓋（盝頂盒式）。

由此可見，漢代墓碑形制與文體直接影響了後世墓誌的出現，魏晉時期是墓碑向墓誌發展的一個轉型期，而南北朝時期是墓誌發展的定型期。至此以後的一千五百年間，墓誌非但沒有消失，反而更加普及，其文體與形制也沒有什麼大的改變，往往既在墓前豎立墓碑，又在墓中埋設墓誌。墓碑銘文重點在於頌揚功德，墓誌銘文則偏重於交代祖先世系、姓氏來源等。

隨著時代變遷，墓誌的稱呼亦不同，出現了許多別稱，如：墓碣、墓記、墓版文、陰堂文、靈舍銘、玄堂文、玄堂志、埋銘、壙志等等，但形制、文體始終沒有改變。

墓誌的大小、文字的多寡、雕刻紋飾的精粗與墓主的身份地位有關。一般來說，墓誌基本依照封建等級禮制，地位越高者擁有形制較大的墓誌，其墓文字數較多，誌蓋雕刻紋飾亦較精美繁複。墓誌的文體大多程式化，不外乎墓主的名諱、籍貫、世系、官職、生平、卒年、葬年、銘文等。墓誌絕大多數是由墓主同時代的人撰寫，所以除去那些「諛墓」之詞，墓誌記載的事實都具有更爲眞切的史料價值，同時又是書法藝術品。就書法價值而言，北魏墓誌當推第一。

世俗之人死後均築墳安葬，而僧人則多效仿西域風俗起塔埋骨。塔是一種古印度佛

教建築，最初專門用來埋存佛祖的骨灰、舍利、牙、髮等遺體的，成爲佛教徒崇拜的物件。佛教在漢代建塔安葬佛祖遺骨的啓示，將西徒收到西域轉化爲東土的葬塔，其外形也從印域的佛塔轉化爲東土的葬塔，其外形也從印度的覆缽形（下方上圓）轉變爲中國的樓閣式、亭閣式、密簷式等。一般葬塔均有石刻銘文，稱爲「塔銘」，或嵌置在塔上，或埋放於塔下地宮。塔銘的文體、內容及埋設目的均與世俗墓誌相近，區別僅在於：無蓋，不加刻圖案裝飾，且石板多爲長方形。塔銘亦有多種別稱，如：塔下銘、靈塔銘、身塔銘、像塔銘、龕銘、塔記、石室銘等等。

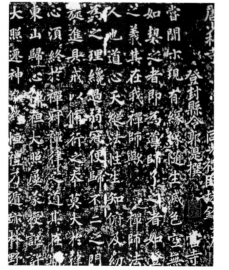

同光禪師塔銘 局部 拓片 45.5×100公分

北京大學圖書館藏本

唐大曆六年（771）六月二十七日建，郭湜撰，僧靈迅書，屈集臣鐫刻。石在河南登封少林寺。楷書，38行，行17字。塔銘的文體、內容及埋設目的均與世俗墓誌相近，區別僅在於塔銘無蓋，不加刻圖案裝飾，且石板多爲長方形。

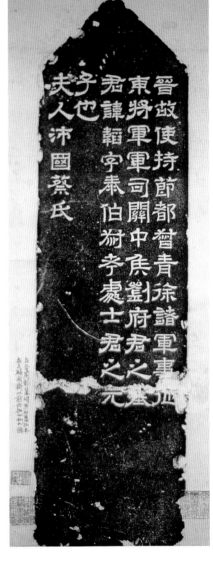
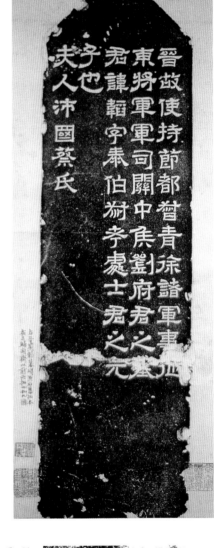

劉韜墓刻石　拓片　58×16.5公分　北京大學圖書館藏本

魏晉時期禁碑，墓碑逐漸從地面轉入地下，從大碑演變成小碑，從直立壙中改為平臥，從有碑額無誌蓋（碑式）發展到無額有蓋（盒頂盒式）。此係晉朝小碑形墓誌，標誌了墓誌發展史上的一個重要階段。石在河南偃師杏園莊出土，今藏上海博物館。

杭州　西湖　靈隱寺「理公之塔」（洪文慶攝）

靈隱寺位於西湖西北方，初建於東晉咸和年間（約326年左右），相傳為印度僧人慧理來中國所建，為中國著名的古剎之一。寺前有飛來峰，山中有諸多石刻造像，而峰下有「理公之塔」，傳即慧理之墓，其塔銘則在塔上兩側。（洪）

元顯墓誌　拓片　82×50公分　北京故宮博物院藏本

北魏延昌二年（513）刻，1918年洛陽出土，現藏南京博物院。墓誌是從墓碑演變而來，此石誌身與誌蓋二石合成龜形，巧妙地將墓碑中碑額、碑身、龜趺三部分融合入墓誌，刻制新穎奇詭，為歷代墓誌中僅見。書法秀拔清勁，精整雅逸，勢貫風神。

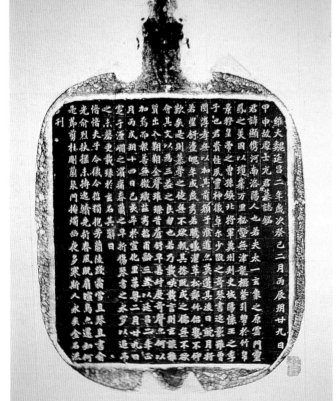

13

造像題記

佛教傳入中國時，一度曾被稱為像教，可能是因為它要設置佛像頂禮膜拜的緣故。佛教徒也將捐造佛像視為祈福消罪的最大功德，所以在佛教空前興盛的南北朝、隋唐時期，建造佛像的風氣盛極一時。在建成佛像後一般還要加刻造像題記，題記內容為：造像時間、造像者姓名、所造佛像名稱、發願文（多為頌贊佛法，祈求福佑之辭）。造像題記則歸入碑刻文字研究領域。造像依型制可分為：石窟造像、摩崖造像、單座造像、造像碑等。

造像題記多刊刻在石窟或摩崖的石壁上，需預先打鑿一塊平整石面或鑿刻一個凸出來的浮雕碑形來。有些石窟造像經歷代刊刻擴建，由於題記太多，大大小小密密麻麻，見縫插針隨處而刻，一直刻列到洞窟頂端，十分壯觀。還有將題記刻於佛像基座上或龕側，單座造像則將題記刻在佛像背後。

造像碑大多豎立在寺廟內外，它是石窟造像、摩崖造像的進一步簡化，也是西域佛教藝術與東土碑版、禮佛圖、漢畫像相結合的產物，一般以佛龕造像、禮佛圖、出行圖、供養人畫像、佛教故事圖等等代替碑額題字，其下刻題記碑文，碑側亦開龕刻像，像旁附刻題榜，碑陰多刻萬佛龕或眾供養人像。

造像題記中記錄了大量姓名、官職、籍貫以及祈福緣由等等，對研究當時風俗、地理、官職、民族等社會情況都具有較高的參

桂林 龍隱岩之觀音菩薩
造像題記 (洪文慶攝)

龍隱岩乃是桂林七星山腳下之一岩洞，相傳有老龍蟠踞於此，故名之。洞中有許多碑刻，素有「桂海碑林」之稱，其中最有名的一方碑刻即「元佑黨籍碑」（已刊登在《蘇軾》一冊中）。洞中南崖壁上有一觀音像，鐫於清康熙四年（1665），線條剛勁有力，形象豐滿端莊，唇上有鬚，頂上有三個小頭像，形式頗為特別，而像下方有一篇小題記，恰可為「造像題記」作一實物之說明。（洪）

賈智淵妻張寶珠造像碑 拓片 224×135公分

北京大學圖書館藏本
北魏正光六年（525）四月十九日建，1918年山東益州出土，現藏山東省博物館。碑陽淺浮雕刻一佛二侍者像，像下基座題記楷書，11行，行8~10字不等。碑陰淺浮雕刻一百八十二尊小佛像並造像題名，碑側各刻有七尊佛像。浮雕工藝精湛，是北魏時期大型造像碑的代表作。

碑陽　碑陰

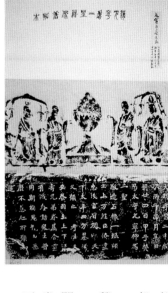

元寧造像題記 拓片 46×45公分

北京大學圖書館藏本

北魏孝昌二年（526）正月二十四日建，原在河南滎陽二仙洞。題記楷書，16行，行7字。在建成佛像後一般還要加刻造像題記，題記內容為：造像時間、造像主姓名、所造佛像名稱、發願文等。題文體得以普遍效仿，並逐漸僵化為公式化的套文。此造像題記內容普通而典型。

考價值。此外，儘管造像題記文字簡略，一般為「某年某月某日某人為某事造某種佛像一區」等，但它往往是石窟修造年代的可靠證據，對於石窟考古斷代起到了重要作用。

我國造像主要集中在山西雲崗，洛陽龍門、鞏縣，甘肅麥積山，四川大足，河北響堂山，山東千佛山等地。其中尤以河南龍門石窟群內保存的造像題記最為著名。

龍門石窟位於河南洛陽南十三公里的龍門山，是我國現存的古代規模最大的石窟群之一。這些石窟最早開鑿於北魏孝文帝拓跋宏遷都洛陽時（494年），前後歷經北魏、東魏、西魏、北齊、北周以及隋唐、五代、北宋等朝代的不斷開鑿，造像近十萬軀，現存造像題記約三千六百餘件，僅北魏時期的造像題記就有二千多件。隨著清代碑學興起

後，陸續出現了十品、二十品、三十品、五百品、千五百品等品目的拓本。北魏造像題記文字具有鮮明的時代特點，在中國書法史上佔有重要地位，後人將北魏時期造像題記的書體統稱為「魏碑體」（屬楷書範疇），是書法史上楷書藝術的第一個高峰。

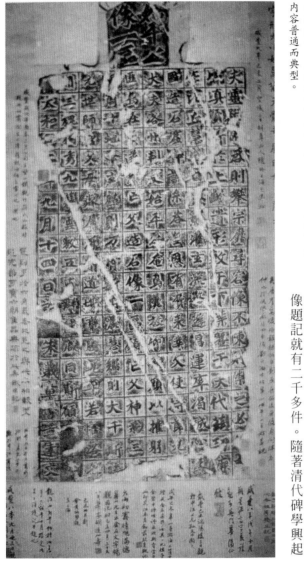

始平公造像 拓片 90×40公分 北京國家圖書館藏本

北魏太和二十二年（498）九月刻，在河南洛陽龍門石窟古陽洞北壁。北魏造像題記一般不刻撰書人姓名，但此記卻刻有孟達撰文、朱義章楷書，加之採用陽文、棋子格、刻碑式，實屬罕見。字體是典型的北魏造像體，書法有「龍門造像題記第一」的美譽。

龍門石窟一景（蕭耀華攝）

龍門石窟位於洛陽南邊伊河兩岸的龍門山上。石窟開鑿於北魏孝文帝時期，歷北朝、隋唐到北宋，四百餘年的營造，洞窟鱗次櫛比，其中之賓陽洞、窟內四壁刻滿三百多個小佛龕，多為皇親、貴戚、近臣所造，琳瑯滿目，更無空隙，造像題記內容豐富，是龍門石窟最具代表性的洞窟之一。圖是石窟一景，遊人如織，可見其盛名。

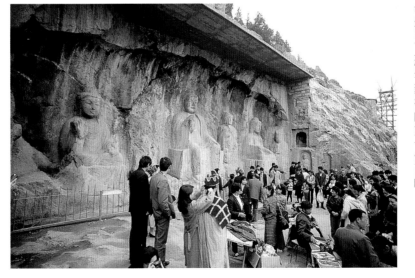

經幢與墓幢

宗教石刻除經版外，在唐代初期還出現了一種名爲「經幢」的石刻建築。經幢形似佛塔又似石柱，一般由幢座、幢身、幢頂三個單獨的石構件拼裝組合而成，幢身一般呈八面（亦有六面、四面）石柱，故俗稱「八棱柱」或「八棱碑」。幢座大多呈覆蓮形，下有須彌座。幢頂一般雕成仿木結構建築的攢尖頂，頂端還雕有托實珠。大型的經幢幢身分成若干段，各段之間用寶蓋形石雕分隔，寶蓋上刻有垂幔紋、飄帶紋、花繩紋等。

刻經石柱爲何定名「經幢」，就是據於這種寶蓋形的石雕。「幢」是梵文「馱縛若（Dhvaja）」的譯名，原本是一種絲帛織品製成的傘蓋形裝飾物，頂端綴以如意寶珠，下邊有類似旗杆狀的長木杆，豎立在佛像前。唐代人們開始用石塊模仿「幢」的形狀來建造這種新型的佛教建築——經幢，用以代替祈福的石塔。

幢身各面刊刻經文或佛像，有時也刻有建幢年月、建幢人題名及發願文等。一般大型經幢還附刻有長篇贊、記等文字以及捐資人題名。小型經幢則將建幢年月、建幢人題名刻於幢座。過去的碑帖椎拓者往往僅拓幢身文字，忽視幢座題記，給收藏者帶來判定建幢時代年月的困難。幢頂按慣例還刻有經幢的題額，唐代經幢多題爲「某某寶幢」、「某某花幢」，遼金時期則改稱爲「頂幢」、「尊勝幢子」等。有些幢頂題名位置則刻有梵文咒語，或佛號「南無阿彌陀佛」等，亦有題刻佛教八字或六字眞言。

佛教經幢幢身上大多刻寫《佛頂尊勝陀羅尼經》，此經於唐高宗永淳年間（682—683）

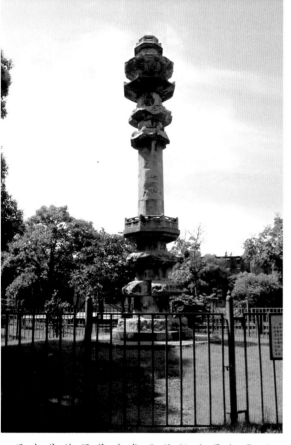

唐代經幢　上海松江
（馬琳攝）

松江位於上海郊區，早在唐代即已開發，此唐代經幢即是見證。經幢是佛教的一種石刻建築，幢身各面會刊刻經文、題贊或佛像。而此經幢因時間久遠，經文、題贊早已模糊不見，唯須彌座上下枋束腰處的佛像仍依晰可辨。其造型優美精巧，不失爲唐代雍容華貴之風範。（洪）

傳譯入中國，陀羅尼是梵文譯音，原義爲總持、有定力等。佛教中的陀羅尼還分爲四種：法陀羅尼、義陀羅尼、咒陀羅尼、忍陀羅尼，一般採用咒陀羅尼代替四種陀羅尼。《陀羅尼經》宣揚如來佛頂尊勝是天帝的陀羅尼，能淨一切惡道，能淨一切生死苦惱，能

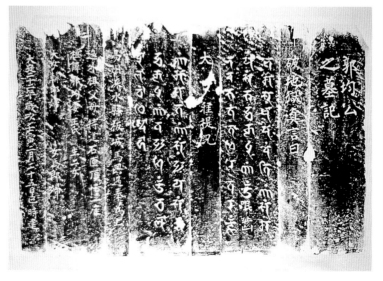

馬興遇爲郭均建造墳幢

拓片　48×76公分　北京國家圖書館藏拓

金大定二十二年（1182）二月二十五日刻建。石在河北涿水板城村大寺。墓記正書，經咒用梵文，先經後記，共八面。遼、金、元時期經幢大多比較粗劣，經文越刻越少，往往只刻經咒或經文首尾部分。

16

消一切前世所造地獄惡業。信仰佛教的人士相信，只要將陀羅尼經刻寫在經幢上，經幢的影子映到身上，或風將經幢上的塵土吹落到身上，就能夠消除罪業，免入地獄。如此簡單易行的消災祈福的方式，很快得以推廣普及。

唐代早期的經幢比較簡單，往往僅有一層幢身，後期發展到了兩層。五代時期又出現了三層幢身的經幢。宋代的經幢構造大多比較繁複，雕造技術相當熟練，出現了一些大型經幢，將幢座亦分為數層，須彌座側還雕有力士、伎樂、蟠龍、蓮花等浮雕像，彌座上有的還雕刻出寶山承載幢身。幢頂也

分為數層，頂端飾以石質或銅質火焰寶珠為剎。遼、金、元時期經幢大多比較粗劣，經文越刻越少，往往只刻經咒或只刻經文首尾部分。

後來佛教徒也用經幢形式的石刻來裝飾墓域，樹立於墓前神道左右，稱之為「墓幢」或「墳幢」，幢身其中一面和數面刻寫死者的姓名、稱號、籍貫、生卒年等類似墓誌的內容，餘下幾面刻寫陀羅尼經咒，最後一面刻寫助緣隨喜人姓名。

上圖：**南京 雞鳴寺經幢**（洪文慶攝）

經幢大約出現在唐武則天時代，一直延續到宋元時才稍歇，和石窟造像、石浮圖一樣，也盛行於華北。它的原意是建於佛、菩薩像的兩側，以顯示其威德的一角柱；不過後來演變為陳放於大殿的兩柱，柱面有佛像和佛號「南無多寶如來」、「南無寶勝如來」，柱頂有蓋，柱座有蓮花台。圖為南京雞鳴寺毘盧寶殿前的經幢，造型簡單，頗為典型。（洪）

《佛頂尊勝陀羅尼經》石幢拓片 拓片 每面158.5×13.5公分 香港中文大學藏本

此幢唐大中七年（853）四月七日建。幢頂、幢座已佚，僅存幢身八面，現石藏香港中文大學。每面頂端有淺浮雕佛像龕與線刻菩薩像相間，下刻經文6行，行68字。幢文字體勁健，書風近似柳公權（778～865）。

淳化閣帖概說

《淳化閣帖》是我國歷史上現存最早的一部官刻叢帖，被稱爲「帖祖」，是宋代帖學的開端。它開啓了官刻叢帖之習，從而掀起了官、私刻帖之風。《閣帖》爲後世刻帖開創並制定了刊刻體例、編排樣式、尺寸規範等，雖歷經千年而不變。自宋代以後，中國書法發展發展史幾乎與法帖刊刻史交織在一起，書法發展與《閣帖》的刊刻史交織在一起，興衰同步。《閣帖》的刊刻實爲中國書法史上的一大重要關節點，它主宰了中國書法的發展方向。《閣帖》在不自覺中，成爲後世書家師法、遵循的典範。

宋淳化三年（992）太宗趙光義命翰林侍書王著甄選內府所藏歷代帝王、名臣、書家等墨跡作品、摹跡刊刻。《淳化閣帖》共十卷，收歷代書法作者一百零二人，計四百二十帖，記錄了秦漢至隋唐一千多年的書法發展歷程，是名副其實的第一部中國書法史大型圖典。

《淳化閣帖》的刊刻首先是一項政治性行爲。自古以來，傳承古代文物已如「九鼎」一般帶有法統的象徵意義，國家的收藏即意味文化繼承的正統地位。宋太宗深明「武功克敵，文德治世」的道理，即位不久即實行尊崇儒學的政策，推動文化事業，以鞏固國家統一。太平興國二年（977）詔令李昉等編纂《太平御覽》一千卷；太平興國七年（982）編纂《太平廣記》五百卷和《太平御覽》一千卷。淳化三年（992）《淳化閣帖》的輯刻是宋太宗文化系列工程中的又一重要工程。太宗不惜採用賞賜金帛或授以官位的方法，廣羅天下法書名跡，繼而刊刻入《閣帖》，標榜其正統、炫耀其文治。《閣帖》的刊刻，表面看來只是對歷代書跡的保存和複製，但其真實動機卻在於豎立政治繼承上的正統性。在皇權的直接干預下導致這一宋代重要的文化工程，最終卻成爲中國書法藝術史上的經典之作。

《閣帖》的刊刻是有史以來影響最大的一次書法藝術普及運動，真正能讓世人欣賞到皇家收藏的歷代法書真跡。這是一場書法真跡複製的技術革命，「槌拓」技術代替了唐人「響搨」技術。不僅節省了時間，而且還大大降低了成本。這場革命達到了將真跡化近二王風格的今草。

《宋太宗趙光義像》 歷代帝王像真跡 繪本真跡 34.7×28公分 《乾隆年制》

宋太祖趙匡胤之弟，原名匡義後改爲光義，在位二十二年，廟號太宗。宋淳化三年（992）太宗曾命翰林侍書王著甄選內府所藏歷代帝王、名臣、書家等墨跡作品，摹勒刊刻《淳化閣帖》，創造了中國書法藝術史上的刻帖經典之作。

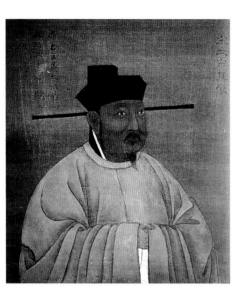

書王著甄選內府所藏歷代帝王、名臣、書家等墨跡作品、摹勒刊刻。《淳化閣帖》共十卷，收歷代書法作者一百零二人，計四百二十帖，記錄了秦漢至隋唐一千多年的書法發展歷程，是名副其實的第一部中國書法史大型圖典。

東漢 張芝《冠軍帖》 拓本 每頁26×16公分

上海圖書館藏本。張芝字伯英，後漢恒靈時人，朝廷以有道徵不就，故世稱「張有道」。伯英草書但聞其名不見其跡，唐代李世民以帝王之力多方搜求，古帖畢出，但仍未見伯英書。即便《冠軍帖》後經米芾鑒定爲張旭所書，同樣具有極高的書法藝術參考價值。

此帖原定爲張芝書。《冠軍帖》中收錄了不少偽帖，那也是宋以前書家的遺跡，同樣具有極高的書法藝術參考價值。

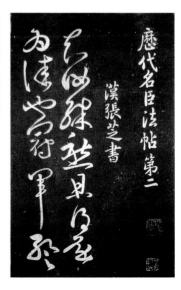

唐 張旭《晚復帖》 拓本 每頁23.7×13.8公分

上海博物館藏本

《閣帖》在輯刻過程中，實行「獨尊二王」、「罷黜百家」方針，與二王風格相異者，如秦篆、漢隸、唐楷均少有收錄；對於唐代書法浪漫主義的高峰——張旭、懷素的狂草作品一概拒之門外，僅收錄其比較接近二王風格的今草。

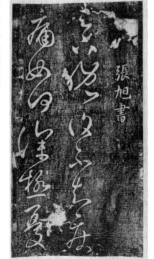

上圖：《閣帖卷尾題記》25.5×15.8公分
上海博物館藏本
宋淳化三年（992）摹勒刊刻，共十卷。收歷代書法作者一百零二人，計四百二十帖，記錄了秦漢至隋唐一千多年的書法發展歷程，是名副其實的第一部中國書法史大型圖典。每卷末篆題「淳化三年壬辰歲十一月六日奉聖旨模勒上石」十九字。此後歷代刻帖均效仿《閣帖》刊刻卷尾題記樣式。

身萬千的目的，從而打破了書法名帖爲少數皇室貴族特權階級壟斷的局面，使廣大的文人、士大夫階層、庶民百姓有機會觀摹、臨習歷代傑出的書法作品。它是有史以來第一次大規模地將國寶般的古代眞跡普及、輸入到民間，壯大了書法愛好者的隊伍，對宋代書法開創新氣象、增添新活力起了極大的推

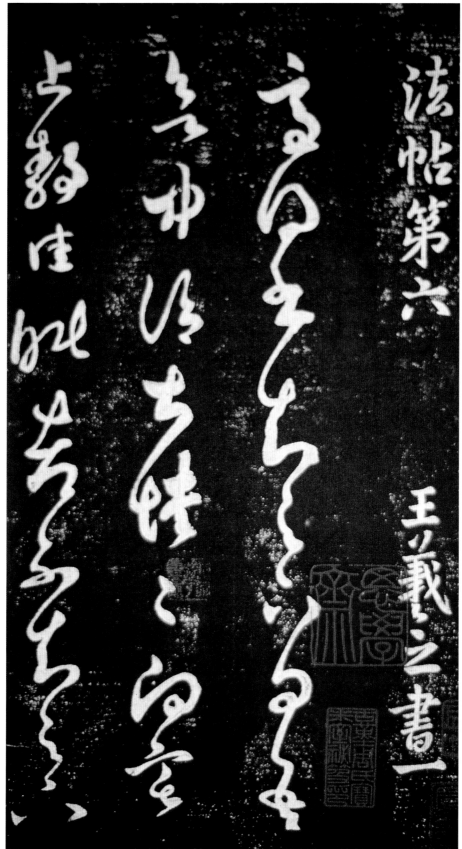

《淳化閣帖》王羲之卷 拓本 每頁25.5×15.8公分 上海博物館藏本

整部《淳化閣帖》所收的晉代書家特別多，其中尤以「二王」爲重，在十卷的篇幅中「二王」也獨佔了五卷。在總共四百二十帖中，「二王」的帖數是二百三十三，占了總帖數的55.5%，超出了半數。其中第六至第八卷爲王羲之書。

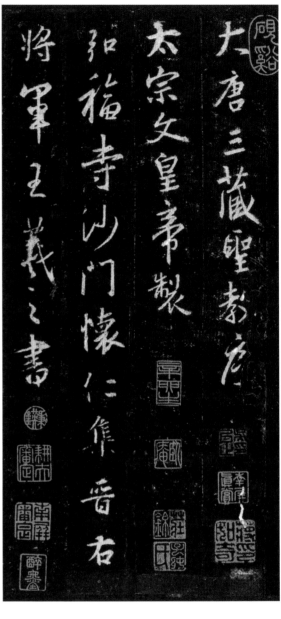

大唐三藏聖教序
太宗文皇帝製
弘福寺沙門懷仁集晉右
將軍王羲之書

蓋聞二儀有像顯覆載以
含生四時無形潛寒暑以
化物是以窺天鑑地庸愚
皆識其端明陰洞陽賢哲

唐釋懷仁《集王聖教序》 拓本 每頁26×12.2公分

李世民撰，懷仁集王羲之書，諸葛神力勒石，朱靜藏鐫刻，現藏西安碑林。在宋代《閣帖》刊刻傳佈以前，唐宋人對王羲之書法的欣賞與臨摹，主要依賴此碑，後世又集此碑文字刊刻了不少其他碑刻。《閣帖》的刊刻，大大的普及了王羲之書法，尤其是草書作品。

動作用，促進了中國書法藝術的發展。正如趙孟頫所云：「書法之不喪，此帖之澤也。」《淳化閣帖》爲後人保存了大量絕跡的歷代名家法書。秦漢至今二千多年，法書眞跡屢經聚散，佚多存少。例如：王羲之的眞跡在唐太宗時尙有大量（閣帖）時僅有一百五六十件（其中還含有大量摹仿本），滄桑變遷後的今日王羲之之眞跡已蕩然無存，即便是那些「下眞跡一等」的摹本、臨仿本也稀若星鳳，屈指算來，數十而已。如若中國書法史上缺少一部《淳化閣帖》又是一座歷代書法名家的紀念碑，諸如張芝、崔瑗、衛恒、謝安、庾翼、杜預、索靖、羊欣、王導、王僧虔等無數聲名顯赫的書壇大家，那也是宋以前書家的遺跡，同樣具有極高的書法藝術參考價值。

《閣帖》一開，宋人第一次全方位、多角度地認識王羲之書法藝術，並從眞正意義上豎立了王羲之的「書聖」地位。整部《淳化閣帖》所收的晉代書家特別多，其中尤以「二王」爲重。在十卷的篇幅中「二王」也獨佔了五卷。在總共四百二十帖中，「二王」帖數是二百三十三，占了總帖數的55.5%，超出了半數。早在唐代就有意確立王羲之「書聖」地位，但眞正在民間確立王羲之「書聖」地位的，還得依賴《閣帖》的刊刻。雖然唐太宗李世民放下九五之尊，親自在《晉書》中爲王羲之立傳，但是這種單方面的皇家褒獎鼓吹收效甚微。因爲當時在民間並無右軍隻字片紙，僅一《集王聖教序》行楷碑刻行世，遠遠不能滿足書法愛好者的需要，「書

《淳化閣帖》的刊刻最終確立了王羲之「書聖」的地位。《閣帖》在輯刻過程中，實行「獨尊二王」、「罷黜百家」方針，與二王

上圖：《王羲之像》清人繪本
北京中國歷史博物館藏

王羲之，字逸少，琅琊臨沂人。官至右軍將軍，會稽內史。東晉大書法家，人稱「王右軍」。被後世譽為「書聖」。其書不激不厲、中庸平和，筆法純正。早在唐代就有意確立王羲之「書聖」地位，但真正在民間確立王羲之「書聖」地位的，還得依賴《閣帖》的刊刻。

風格相異者，如秦篆、漢隸、唐楷均少有收錄；對於唐代書法浪漫主義的高峰——張旭、懷素的狂草作品一概拒之門外，僅收錄了接近二王風格的今草。凡此種種，只有一個原因——為了崇顯「二王」。更重要的是，崇揚二王書法，推重晉代書法，具有確立弘揚正統觀念的現實意義。所以，《閣帖》作為一

種強有力的干預手段，確立了帝王正統的書法審美標準。而中國書法的總體審美傾向，自然定位到孔孟「中庸」之道這一哲學基礎上。「二王書法」成為一條看不見但處處感覺得到的中國書法美學發展的「中軸線」。歷觀明、清兩代尺牘件有《閣帖》影子，《閣帖》已然構成行草書的正源，恐將之視為中國書法的「命脈」也不為過。《淳化閣帖》是中國書法史上的一部「聖經」已是不爭的事實。

清末明初 嚴復尺牘 墨跡 14×23.5公分 上海圖書館藏

《淳化閣帖》確立了傳統的書法審美標準，建立了行草書的正源，在宋、元、明、清時期，擁有最大的臨摹群體，深遠地影響了中國書法的進程。歷觀明、清兩代尺牘件有閣帖影子，可以將閣帖稱之為中國書法的「命根子」。此係清末啟蒙思想家、翻譯家嚴復的尺牘，嚴氏並非書家，但筆法結體亦深深地受到《閣帖》影響。

《淳化閣帖》書（張佳傑攝）

拜現代印刷術的精進，法帖或刻帖的印製，已經不再是困難、艱鉅的工程了；至於傳播或收藏，則更為便利。（洪）

宋代帖學

帖學研究主要圍繞法帖的功用而展開，它主要包括下列幾個方面：一是將法帖作為臨摹的主要對象來研習書法藝術；二是對法帖版本進行專門研究，包括版本傳刻源流、版本真偽鑒別，並形成了獨特的法帖版本學，這是帖學研究的核心內容；三是對法帖收錄的書法作品真偽優劣鑒定；四是對叢帖釋文的正誤辯證；五是利用法帖提供的大量已經失傳的書跡資料來研究書法史、文字發展史；六是用法帖來開拓文獻學、史學研究範圍。

《淳化閣帖》刊刻後唯大臣進登二府者得賜一本，後板燬裂不再賜，或云火災被焚。因《閣帖》原本的罕見，促使翻刻之風盛行。僅宋代翻刻《淳化閣帖》即有數十種之多，歷代重刻翻刻、更定編次、增減成帖者更不知凡幾。根據南宋曹士冕《法帖譜系》帖可分為三大系統：一是《閣帖》系統，基本上翻刻原本《淳化閣帖》十卷，有《臨江戲魚堂帖》、《黔江帖》、《二王府帖》、《紹興監帖》、《淳熙修內司帖》等。二是《潭帖》系統，是在《淳化閣帖》基礎上稍作增刪，有《大觀帖》、《鼎帖》、《灃陽帖》。三是《絳帖》系統，與《淳化閣帖》相比較，增刪較多。還有與《閣帖》無關的其他系統，即由編纂者自己彙集而成的，如《元祐秘閣續帖》、《汝帖》、《甲秀堂帖》、《寶晉齋法帖》帖、《星鳳樓帖》、《寶晉齋帖》、《鳳墅帖》，於是一個延續數百年的專門學科——帖學開端了。

宋代帖學的開展並深入，與當時不間斷地刊刻歷代法書分不開。宋代法帖摹刻之地遍佈東西南北，尤以河南、江西、山西、湖南、浙江等省為多。如叢帖方面，河南省有《淳化閣帖》、《大觀帖》、《汝帖》，江西省有《鬱孤台帖》、《鳳墅帖》、《盧陵帖》、《帥司帖》、《星鳳樓帖》，山西省有《絳帖》，湖南省有《潭帖》，浙江省有《博古堂帖》等。此外，宋代刻帖幾乎遍及社會各階層，如宋太宗刻《淳化閣帖》，宋徽宗刻《大觀帖》，韓侂冑刻《群玉堂帖》，曾宏父刻《鳳墅帖》，汪應辰刻《東坡蘇公帖》，陸游刻《荔枝帖》，僧希白刻《潭帖》，可謂上至皇帝、王公貴族、文人士大夫，下至普通平民、僧侶等各階層。

除規模宏大的叢刻帖外，還有大量的單刻帖行世。由於單刻帖篇幅短小，摹刻較易，加之一般都刊刻精良，廣受時人喜好。現存宋代單刻帖著名者有：王羲之《十七帖》、《蘭亭序》、《黃庭經》，王獻之《洛神賦》

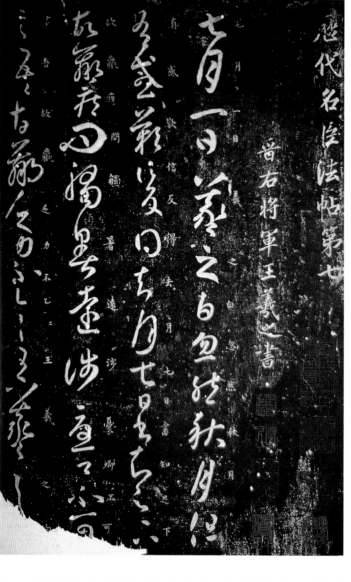

北宋 《大觀帖》 拓本 每頁30.5×20公分 中國歷史博物館藏本

北宋大觀初年（1108），宋徽宗趙佶以為《閣帖》版已皴裂，而且王著標題多有失誤，遂詔令取內府所藏墨跡，命龍大淵等更定匯次重摹上石。此帖除帖石型製、尾題文字稍異於《閣帖》，其他大致雷同。字畫豐腴，刻工摹手皆較《淳化》為優，是現今能見之最佳《閣帖》翻刻本。

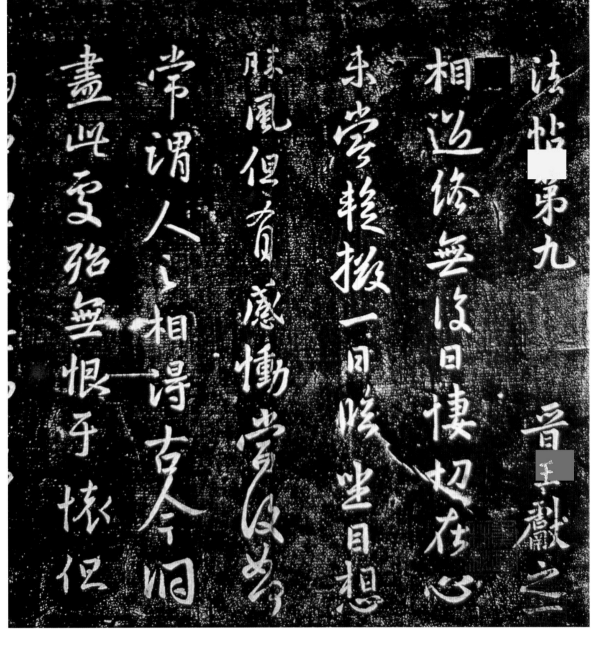

法帖第九

晉獻之

相過脩無後日悽超在心

未嘗輕擬一日咳坐目想

脈風但首感慟當復奈

常謂人之相得無恨于懷但

盡此變弛無恨于懷但

十三行》、智永《真草千字文》、顏真卿《爭座位帖》等。以上可見，宋代眾多刻帖中，既是官方刊刻，亦有私家摹刻；刊刻的內容

南宋《鬱孤台帖》 拓本 每頁39.5×22.7公分
上海圖書館藏本
南宋紹定元年（1228）聶子述摹刻。原刻幾卷，已無所知，今僅存海內孤本兩冊。上冊收入蘇軾、石曼卿、李建中、周越等人，下冊收黃庭堅、趙佶等宋人法書，其中黃庭堅狂草、蘇軾大楷尤為精彩。此帖開本高大，氣派開闊，為歷代刻帖罕見。

南宋《寶晉齋法帖》 拓本 每頁29.6×16.2公分
上海圖書館藏本
宋咸淳五年（1269）曹之格摹刻，共十卷。此帖據《星鳳樓帖》作者曹士冕的子侄輩——曹之格係《法帖譜系》、《清閟堂帖》、《江西帥司帖》等彙輯而成，為後人保存了大量久已佚失的珍貴宋代刻帖，其中尤以王羲之《王略帖》、謝安《八月五日帖》、王獻之《十二月割帖》著稱海內。

《淳化閣帖》紹興監帖 拓本 每開25.7×25.5公分 上海圖書館藏本
此本係明潘允諒藏賈似道舊本，屬南宋紹興年間（1131～1162）國子監重刻本。此本顯赫有名，在明代曾先後三次被翻刻：即袁聚尚之（玉韻齋）刻本、顧從義汝和（玉泓館）刻本、潘允諒寅叔（五石山房）刻本。此套閣帖共十冊，至今保存完好，上海圖書館藏其中第九卷，其餘九卷現藏美國弗利爾美術館。

既有內府收藏原跡，亦有輾轉摹刻拓片；刊刻主事者既有行家裏手，亦有牟利帖賈。

刻帖之風的盛行還帶動了古代著名碑石的大量再翻刻。如漢《華山廟碑》、唐虞世南《孔子廟堂碑》、歐陽詢《化度寺塔銘》、顏眞卿《麻姑仙壇記》等，或久佚，或風化漫漶，翻刻使得這些著名碑石得以保存流傳。刻帖的內容還拓展到名家的題名、題額、題字、古器物銘文等等。種類繁多的法帖、碑刻的流行，使古今優秀書法作品得到空前普及，爲宋代帖學研究奠定了基礎，影響後代甚巨。

法帖一經刊刻就出現了釋文類的流傳，拓片的廣泛傳佈勢必加劇原帖的損毀。因原刻拓片的毀損而產生重刻。重刻是對原刻毀損佚失的彌補，一般均有明確重刻記年和重刻者名姓等。除少量重刻外，還有大量不明刊刻時間和刻帖人名的翻刻、僞刻。翻刻的辨別，賴於原刻或原拓的存在，兩相對照，即有定論。但首先要確定孰爲原刻，原刻一旦明確，翻刻不攻自破。但事實卻沒有那麼簡單。

原刻的佚失，造成原拓的紛爭。如：《淳化閣帖》宋代翻刻就有三十多種，諸如原刻是石是木？卷號、版號體例如何？銀錠紋的有無及方位？以上諸多問題尚未明確，談何辨識原本。即便有原刻拓片傳世，但淹沒在數十種翻刻的包圍中，孰爲原刻、孰爲翻刻的爭論，無異於回答先有雞，還是先有蛋，這就是帖學研究的難點所在。

法帖刊刻數量的遽增，分支、譜系的日益龐雜，促使學者、書家、鑑藏家對各類帖本進行系統研究，於是湧現了大量帖學的專著。

首先出現的是釋文類專著。因《淳化閣帖》中許多草書不易識別，各類翻刻又以訛傳訛、誤中加誤，釋讀成爲《閣帖》研習的一大障礙。宋元祐七年，劉次莊首先作《法帖釋文》，並附刻於《臨江戲魚堂帖》中。其後陳與義又著《法帖刊誤》，此書是對劉次莊帖釋文的校正。自此之後，有關《淳化閣帖釋文》的專著便陸續問世，據宋張世南《游宦紀聞》記述，就有十數家。古人在刻帖釋文上的分歧，既有誤釋草書的可能，但更多的是因所依據的拓本差異，所以古人釋文能爲後人勾勒出許多業已失傳的刻帖版本面目。

帖學著作中數量最多的是各種題跋、筆記、雜考。宋代歐陽修、曾鞏、蘇軾、黃庭堅、米芾、陳與義等著名文人均對《閣帖》有過獨到的看法與評論，寫下了衆多的題跋考評，散見於他們各自的文集中。根據南宋姜夔在嘉泰癸亥（1203）的記載，「世有《劉氏釋文》二卷、山谷《跋法帖》一卷、

南宋《鳳墅帖》 拓本 每開38×16公分 上海圖書館藏本

南宋嘉熙、淳佑年間（1237-1252）由曾宏父選輯、張節摹勒、歐陽信明、歐陽庚等人刊刻了《鳳墅帖》。此帖幾乎收錄了宋代大部分政治、文化、藝術方面的重要人物，尤其偏重南渡前後的知名政治、文化、學術、藝術方面的重要人物，上自帝王奎章宸翰，下至將相、名臣、學者，文士的公私信札、翰苑制稿、文章詩詞等等，是現存的第一部刊刻精良的斷代彙帖。

南宋《鼎帖》 拓本 每開26.8×15.3公分 上海圖書館藏本

紹興十一年（1141）十月，武陵郡守張斛彙集《淳化閣帖》、《潭帖》、《絳帖》、《臨江帖》、《汝帖》、《海帖》等帖，參校《潭帖》、舊帖，補其遺缺彙刻而成。帖置於武陵郡齋，武陵舊屬鼎州，故帖稱「鼎帖」。帖共22卷，各板用隸書千字文編號，版心刻「武陵」二字。

《跋絳帖》一卷、《評潭帖》一卷，秦少游《官帖通解》六篇，米元章《官帖跋》一卷，黃長睿《刊誤》十篇，陳去非《校字釋文》一卷，俞子才《潭帖釋文》一卷，秘閣有《法帖字證》二卷，北方有《絳帖字鑒》二卷。近日榮豈有《絳帖釋文》一卷、《並說》一卷、《曾氏釋文》一卷。」此類題記中保存了大量刊刻法帖的背景資料，還有後人無法目見的法帖傳本，是帖學研究的資料庫。

帖學專著的出現，標誌著帖學的成熟。

許多專著已經成為帖學研究的經典，達到了後人無法企及的高度。據現存書目記載，宋代帖學專著有：曹士冕《法帖譜系》、曾宏父《石刻鋪敘》、姜夔《絳帖平》、桑世昌《蘭亭考》、俞松《蘭亭續考》、吳帥卿《蘭亭辯考》、許開《二王帖評釋》、施宿《大觀法帖總釋》、單緯《絳帖辨證》、《法帖字證》等等。這些專著或對各種叢帖進行對比研究，分析異同工拙：或將法帖彙成一譜，歸納其源流；或敘述各帖摹刻始末；或對某帖真偽

進行考辨；或進行某一專題資料的彙集；或對前人專著的缺失錯誤進行補正。這些專著的出現，架構起帖學框架，為後世帖學研究奠定了基礎。

東晉 王羲之《十七帖》 宋拓本 手卷 26×544公分 上海圖書館藏

宋代單刻帖，因卷首有「十七日」三字而得名。相傳多為王羲之寫給益州刺史周撫的信札，是唐太宗收藏的右軍書卷之一。墨跡久佚，刻本較多，尤以上海圖書館所藏宋拓「敕字本」為最佳。此帖堪稱是草書技法的淵藪，又是草書審美傳統的根基；不僅是右軍草書的代表作，亦是歷代草書範本的經典。

南宋 曹士冕《法帖譜系》 書影 《王氏書畫苑》本
上海圖書館藏

宋淳祐五年（1254）曹士冕撰，皆述宋代法帖源流，開卷為刻帖譜系圖，上卷錄淳化閣帖以下二十二種，下卷錄絳州潘師旦摹刻閣帖以下十四種。每條敘述摹刻始末，兼評異同工拙。

南宋 俞松《蘭亭續考》 書影 宋刻本
北京國家圖書館藏

宋俞松撰，其卷繼桑世昌《蘭亭考》而作，但體例迥異。共二卷，上卷記載諸家收藏及桑氏自藏蘭亭，下卷載俞松所藏經李心傳題識本。所錄題跋具有極高的帖學資料價值。

明代是自《淳化閣帖》刊刻後，重帖輕碑風氣最盛行的一個朝代。自明太祖朱元璋、成祖朱棣起，直到明朝末代皇帝思宗朱由檢及皇室宗族皆好書法，熱衷於帖學。洪武、永樂至成化年間擢拔「中書舍人」一職，專習二王法帖，致使「台閣體」風靡一時。

明代藩府就刻有叢帖三部：

一、明永樂十四年（1416）朱元璋之孫朱有燉摹勒的《東書堂集古法帖》十卷，帖中部分古代書跡，是以朱有燉自己的臨本上石。

二、弘治九年（1496）朱元璋之曾孫朱鍾鉉令子奇源摹勒的《寶賢堂集古法帖》十二卷，帖石行款稍高，與《大觀帖》類似。

三、天啓元年（1621）肅憲王父子翻刻《淳化閣帖》，世稱「遵訓閣本」或「肅府本」。三帖中《肅府本》翻《閣帖》無增減，《寶賢堂》、《東書堂》二帖於《閣帖》俱有增減。論其優劣，《寶賢》為上，《肅府》次之，《東書》最下。以上三部宗室刻帖，不僅確立了明代皇族的書法審美標準，還與當時朝廷崇尚「台閣體」互為呼應。封建帝王的嗜好，足以開啓一代書風，倡帖、刻帖、習帖之風自此盛行不衰。據查明代重新翻刻《閣帖》者還有：常氏泉州郡庠本、河莊孫氏本、王著本、吳郡袁褧之本、顧從義玉泓館本、潘允諒五石山房本等數十種之多。

一批著名書法家、收藏家、鑒賞家也紛紛涉足輯刻法帖，憑藉他們的書學修養和法書收藏鑒賞水平，打破了明代前期宗室刻帖

明 真賞齋帖 拓本 每頁26.4×12.5公分 北京故宮博物院藏本

明嘉靖元年（1522）華夏選輯《真賞齋帖》，共三卷。上卷為《萬季直表》，中卷《袁生帖》，下卷《萬歲通天帖》。文徵明父子鈎摹，章簡父鐫刻，被譽為「明代法帖第一」。然刻後不久遭火毀，旋又再刻。故初刻稱「火前本」，再刻稱「火後本」。此本係火前精拓本。

明 戲鴻堂法帖 拓本

每頁29×14公分

北京國家圖書館藏本

萬曆三十一年（1603）董其昌選輯，共12卷，收入晉、唐、宋、元諸家書。輯刻用意在巧拙之間，不專工致，以粗漫傳神。此帖在明末清初影響極大，《停雲館帖》、《鬱岡齋帖》均為所掩。

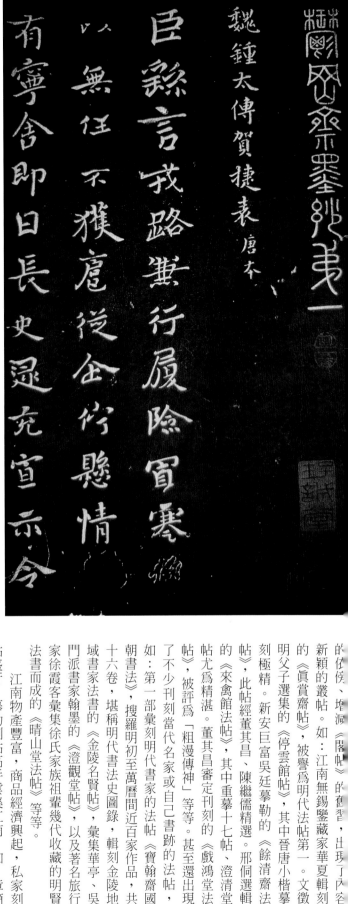

明 鬱岡齋墨妙帖　拓本　每頁28.1×27.6公分　北京故宮博物院藏本

萬曆三十九年（1611）王肯堂選輯，刻帖名手管駟卿鎪刻。共十卷，部分爲《真賞齋帖》火後殘存原版。收魏晉唐宋諸家法書，多真跡上石。此帖蒼潤不及《停雲館》，而秀潤過之，遠出《戲鴻堂》之上，爲明末著名叢帖之一。

上圖：明　停雲館帖　拓本　每頁29×13.5公分　北京國家圖書館藏本

十二卷，嘉靖三十九年（1560）刻，文徵明、文彭、文嘉摹勒，鐵筆高手溫恕、章簡父鎪刻。此帖經文徵明父子鑒定，僞帖很少，與《真賞齋帖》並列爲明代刻帖之俊俊者。其中第一卷晉唐小楷多據宋越州石氏帖上石，是全帖的精華所在。

的佚俊、增減《閣帖》的舊帖，出現了內容新穎的叢帖。如：江南無錫鑒藏家華夏輯刻的《真賞齋帖》，被譽爲明代法帖第一。文徵明父子選集的《停雲館帖》，其中晉唐小楷摹刻極精。新安巨富吳廷摹勒的《餘清齋法帖》，此帖經董其昌、陳繼儒精選。邢侗選輯的《來禽館法帖》，其中重摹十七帖、澄清堂帖尤爲精湛。董其昌審定刊刻的《戲鴻堂法帖》，被評爲「粗漫傳神」等等。甚至還出現了不少刊刻當代名家或自己書跡的法帖，如：第一部彙刻明代書家的法帖《寶翰齋國朝書法》，搜羅明初至萬曆間近百家作品，共十六卷，堪稱明代書法史圖錄，輯刻金陵地域書家法書的《金陵名賢帖》，彙集華亭、吳門派書家翰墨的《澄觀堂帖》，以及著名旅行家徐霞客彙集徐氏家族祖輩幾代收藏的明賢法書而成的《晴山堂法帖》等等。

江南物產豐富，商品經濟興起，私家刻帖盛行，摹勒刻帖高手雲集江南，如：章簡父、章藻、吳鼐、吳應新、吳士端、管駟卿、吳之驥、吳章鏞、吳楨、楊明時等，一批不亞於宋代刻工的鐵筆高手應運而生，促成江南刻帖業的興盛繁榮。

就總體質量來說，明代刻帖勝於官刻，官刻的注意點集中在翻刻恢復瀕臨絕跡的宋代《淳化閣帖》，私刻出於文人書家、鑒藏家之手，除翻刻宋帖善本外，另行加入自己收藏的歷代法書名跡，還突破除陳規大膽匯入當代書家和自己的書法作品，爲宋以來的刻帖帶來了活力。

清代碑學

清初，康熙皇帝十分偏愛董其昌的書法，致使董書風靡於世，漢魏碑刻自然無人問津，帖學的極盛導致了碑學的式微，碑學可謂跌到了低谷。然而物極必反，冷落了數百年的碑學終於在乾嘉時期得以復興。

此次碑學復興的起因，主要是清代文字獄迫使大批文人學者遠離現實政治，專心古制、漢學，埋頭於古物和碑帖的研究以期避禍。再者，雍乾時期大量碑刻、墓誌、鍾鼎紛紛出土，促使考據學、金石學成為一門顯學。據容媛《金石書錄目》記載，現存金石碑帖書籍自宋代至乾隆以前七百年間僅有六十七種，而乾隆以後的金石著作卻高達九百零六種。

清嘉慶十年（1805），一部金石史上具有劃時代意義的巨著——《金石萃編》誕生，作者王昶用畢生精力從事石刻的收集編纂工作，書中所收石刻超過千種，是規模空前的碑帖資料總集，並由此開創了石刻通纂學派。清光緒二十七年（1901）我國古代石刻研究最具學術水平的著作《語石》初稿完成，作者葉昌熾以廣博的見聞與殷實的漢學功底為石刻研究發凡舉例，創立了石刻學的基本框架。

碑學復興的同時帶動了碑派書法的復興。由於刻帖的一翻再翻，字跡的嚴重走樣，失去了原跡的筆意。千書一面的館閣體弊端開始顯露，對科舉試書書寫的「烏、方、光」標準的逆反心理，導致了學書者的興趣逐漸由後人摹刻的法帖轉移到前人直接

清《廣藝舟雙楫》書影　清代刻本　上海圖書館藏　共六卷，全書寫作僅用十七天。將其變法維新思想移栽到書法藝術領域，寓道於技、旁徵博引，恣肆論辯，「揚碑、抑帖、卑唐」貫串始終，是碑學藝術品評的集大成之作，影響了整整一代書風。

康有為著於光緒十五年（1889），共六卷，全書寫作僅用十七天。

清《金石萃編》書影　清代刻本　上海圖書館藏　一部金石史上具有劃時代意義的巨著——《金石萃編》一百六十卷誕生，作者王昶用畢生精力從事石刻的收集編纂工作，書中所收石刻超過千種，是規模空前的石刻資料總集，並由此開創了石刻通纂學派。

清嘉慶十年（1805），一部金石史上具有劃時代意義的巨著——《金石萃編》

書丹上石的碑刻。人們廣泛接受了「江南足揚，不如河北斷碑」的碑派觀點。此外，鄭簠、金農、鄧石如、伊秉綬等人師法秦、漢、魏、晉碑刻的成功，有力地刺激了碑派書法的振興。阮元《南北書派說》和《北碑南帖論》首倡「尊碑」口號，繼之而出的包世臣的《藝舟雙楫》則將碑派書法藝術的復興推向了高峰。

清末康有為通過《廣藝舟雙楫》將其變法維新思想移栽到書法藝術領域，寓道於技、旁徵博引，恣肆論辯，「揚碑、抑帖、卑唐」貫串始終，是碑學藝術品評的集大成之作，亦為清代碑學畫上了完美的句號。隨著攝影術的發展、影印的普及，法書墨跡的化身萬千，新型帖學——「墨跡學」的出現，中止了持續二百年的碑學、帖學之爭。

清《阮元像》葉衍蘭繪本，北京中國歷史博物館藏

阮元，字伯元，號芸台，江蘇儀徵人。清代學者，經學家。乾隆五十五年進士，官至湖廣、雲貴總督、協辦大學士。著有《十三經註疏校勘記》、《集古齋鐘鼎彝器款識》和《南北書派說》和《北碑南帖論》等。在清代碑學發展史上首倡「尊碑」口號。

清《語石》宣統元年刻本 上海圖書館藏

清光緒二十七年（1901）《語石》十卷初稿完成，為我國古代石刻研究最具學術水平的著作，作者葉昌熾以廣博的見聞與殷實的漢學功底為石刻研究發凡舉例，創立了石刻學的基本框架。後柯昌泗又進行補充訂正，著《語石異同評》一書。

語石卷一
上海市歷史文獻圖書館藏
長洲葉昌熾

三代鼎彝名山大川往往閒出刻石之文傳世蓋髣髴祝融峰銘竇之秘文比千慕字豈宣聖之遺跡至於鬼方起功之刻辭在掛荒箕子就封之文出於羅麗羋由附會於古無微惟陳倉十碣雖登全司以下繫訟紛如釋其文詞猶有軍攷始皇帝東巡刻石凡六始於鄒嶧次琅邪右三代古刻一則泰始皇帝東巡刻石凡六始於鄒嶧次琅邪又次之界由碭石而會稽送有沙邱之變今惟琅邪臺一刻尚存蕭城秦始陳倉海神祠內通行拓本皆十行惟民松苔所拓精本前後得十

清《藝舟雙楫》清代刻本 上海圖書館藏

包世臣撰，有論文六篇、論書十篇。提出「五指齊力」、「筆毫平鋪」、「用逆上屈」等書法原則，發揮了阮元對北碑的提倡，審美上衝破了帖學的法則，同時標舉鄧石如，使碑學主張進一步具體豐滿，構建出一個完整的理論體系。

迤書上
安吳包世臣慎伯撰
乾隆己酉之歲余年已十五家無藏帖時俗惡武書十年下筆尚不能平直以書拙聞於鄉里族會祖穗植三獨邃世侚學唐碑余從問筆法授以書法通解四冊其書首重筆逆仿其所圖提肘撥鐙七字之勢肘既虛懸氣急手戰不能成字乃倒管循几習之雖誦讀時不關寢則植指以畫席而痛書夜無所得逮書上二

清代碑學赫赫有名，而帖學卻鮮有知者。蓋碑帖收藏者多關注宋代以前碑帖，對清代刻帖尤其輕視，但是清代卻恰恰是中國刻帖史上最興盛的朝代。據不完全統計，宋代叢帖品種今存可信者僅十餘種，明代叢帖約存七十餘種，清代則將近三百種（還不包括單刻帖）。清代帖學興盛主要表現在：

一、帝王刻帖頻繁。康熙帝刊刻《懋勤殿法帖》、《淵鑒齋帖》（康熙帝自書），乾隆帝先後刻有《四宜堂法帖》、《朗吟閣法帖》（此二帖均為雍正帝書）、《三希堂法帖》（歷代刻帖規模最大的叢帖）、《敬勝齋帖》（乾隆自書）、《欽定重刻淳化閣帖》、《八柱蘭亭帖》等。自宋太宗刊刻《閣》後，宋哲宗刻《元祐秘閣續帖》，徽宗刻《大觀帖》，孝宗刻《淳熙秘閣續帖》等，明代則無帝王刻帖之舉，至清代重新恢復帝王刻帖。綜觀清帝刻帖，無論在品種、卷帙、規模上均大大超過宋朝。

二、官僚、富庶、富商積極參與。嘉慶道光年間，天下富庶，文化繁榮，叢書、叢帖刊刻盛行，出現了兩大刻帖中心：江浙與廣東。清代後期廣東刻帖興起的主要原因是，廣東藉的官僚、富商多有濃厚的收藏古人書畫風氣，出現了許多聞名海內的收藏家，他們財力雄厚，收藏豐富，競相摹刻。著名廣東刻帖有：吳榮光（時任湖廣總督）的《筠清館法帖》、《嶽麓書院法帖》，潘仕成（時任兩廣鹽運使）的《海山仙館藏真》、《海山仙館摹古》、《海山仙館藏真三刻》、《尺素遺夢》，潘正煒（開設同孚行）的《聽帆樓法帖》，伍葆恒（怡和行商之子）的《南雪齋藏真》、《澂觀閣摹古帖》，孔廣陶的《岳雪樓鑒真法帖》等等。

三、刻帖內容的空前拓展。清代刻帖除了摹勒墨跡和翻刻古帖外，還摹刻古代名碑、吉金文字、扇面楹聯、書畫合璧等。一些刻帖還附刻原跡的題跋、觀款、鑒藏印等。清代刻帖突破了只有著名書家入帖的陳規，但凡任文章學問、人品道德、政績勳業等方面有突出成就者均能刻帖傳世。更有甚者，將外國人書跡亦刻入法帖，如楊守敬《鄰蘇園法帖》卷八刻入日本藤三娘、空海、藤原平子等墨跡。

清代叢帖的成就並不以其品種、卷帙、規模來取勝，而是體現在個別間名於世的精品中。如：《快雪堂法書》中的《蘭亭十三跋》、《快雪時晴帖》，《秋碧堂法帖》中的

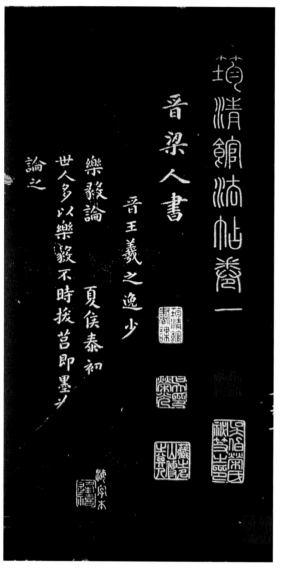

清《筠清館法帖》 拓本 每頁32.5×17公分 北京國家圖書館藏本

清道光十年（1830）吳榮光選輯家藏宋拓帖及墨跡摹刻而成，共六卷。吳榮光曾任湖廣總督，清代著名金石書畫鑒藏家。帖中晉唐人書多取自宋《絳帖》、《群玉堂帖》，均為《淳化閣帖》所未收。其中王獻之《地黃湯帖》、唐太宗《溫泉銘》、唐摹《十七帖》等尤為精彩。此帖為廣東刻帖中水平最高者。

清《秋碧堂法帖》 拓本 每頁30.5×14公分 北京國家圖書館藏本

清康熙年間經梁清標鑒定精選，尤永福摹刻，刻年不詳，共八卷。梁氏為清代鑒藏家，有「收藏富甲天下」之譽。帖中有梁氏珍藏舉世聞名的《平復帖》、《張好好詩》、《顏真卿自書告身》以及蘇軾、黃庭堅、趙孟頫等墨跡。摹刻精到，為清代著名叢帖，刻帖殘石今存河北正定隆興博物館。

《平復帖》、《張好好詩》、《顏真卿自書告身》，《詒晉齋法帖》中的《懷素苦筍帖》、《平復帖》等等，以及大量清刻清人書，由於時代較近，搜集較易，偽書較少，保存了大量史料價值，此類刻帖應與宋刻宋人書等同視之。

清末民國初最後兩套叢帖《壯陶閣帖》、《蘊真堂帖》成為刻帖史上最後的貴族。隨著影印術的普及，複製古代名跡變得輕而易舉，再沒有刊刻法帖的必要。最終以羅振玉影印法帖《貞松堂藏歷代名人法書三卷》、《百爵齋藏歷代名人法書三卷》，以及潘承厚影印《明清藏書家尺牘四卷》、《明兩朝畫苑尺牘五卷》，來宣告了持續一千年的刻帖史徹底中止，並開創了影印歷代法書叢帖的新紀元。

清《快雪堂法書》 拓本 28.5×13公分 北京國家圖書館藏涿拓本

清初刻成，年月不詳。涿州馮銓選輯，劉光暘摹刻。收晉王羲之至元趙孟頫等二十一名書家，計八十一帖。其中部分摹自墨跡，部分摹自宋本。此帖摹刻極精，風姿宛然，與真跡絲毫無差，當時視為鬼斧神工。石今在北京北海公園松坡圖書館舊址。

清《三希堂法帖》 拓本 28.8×17.7公分 國家圖書館藏本

清乾隆內府刻，共三十二卷。所收之帖，上起魏晉，下至晚明，凡一百三十五家，三百四十帖，並將重要題跋、鑒藏印也選刻其中，為歷代刻帖規模最大的叢帖。因各帖均見於《石渠寶笈》著錄，其中還刻入乾隆「三希堂」的三種真跡《快雪時晴帖》、《中秋帖》、《伯遠帖》，故此帖全稱《三希堂石渠寶笈法帖》。

結尾篇

碑帖的歷史，簡單地說就是一部關於原刻、重刻、翻刻、偽刻的記錄。拓片的收藏，就應該是與翻刻、偽刻、做舊、假冒競爭的產物。

原刻的存在就出現了拓片的流傳，拓片而產生重刻。重刻是對原刻毀損佚失的彌補（當然原刻的損毀還有其他多種因素），又因原刻有明確重刻記年和立石人名等。重刻是正大光明的，一般均有明確重刻記年和立石人名等。

翻刻的起因有二：其一，古時交通不便，原拓難求，幸得原拓就萌發將其化身萬千、普及教化的義舉，此種翻刻略同於重刻，所不同者，無明確刊刻記年和立石人名等；其二，帖賈牟利，依原拓另刻一石，猶如獲一印鈔機，此法獲利簡捷遠勝於拓片作舊，故帖賈樂此不疲。有人牟利當然就有人受騙，幾經上當遂成行家，可謂魔高一尺道高一丈，碑帖鑒定學就孕育而生。

翻刻終可辨別，不攻自破。緣於原刻原拓的存在，兩相對照。更有甚者意欲繞過原刻原拓，或憑空妄作，或照抄史書，字體或自爲，或假借它碑，行內稱之爲偽刻。所幸傳世偽刻數量有限，又在史料、書法、體例等方面存有破綻，不難鑒別。

清末民初，地下石刻紛紛出土，尊碑卑帖風行，碑帖收藏雲起，翻刻偽刻跟進。帖賈翻刻亦講效益，漢唐巨碑少有問津，因其露天聳立風吹雨打石花自然，舊氣極難仿造。如此墓誌就成爲帖賈翻刻的首選，因其深埋壙中未經風雨，宛如新刻。墓誌中尤以北魏樹大招風，魏刻系出民間，以刀筆稱刀法較易模仿，河南等地出土一塊，勢如燎原。當時翻刻之多，翻刻之精在中國石刻史上可謂空前絕後。

刻帖作偽的常用手法主要有三，其一是將改頭換面法，如：用明刻《大觀帖》充行款雷同的宋刻《寶賢堂帖》，帖賈割去《寶賢堂帖》的標題，添上重新摹刻的《大觀帖》標題與尾跋。其二是後刻冒充前刻法，如：歷代翻刻《淳化閣帖》層出不窮，將明清重刻的帖尾年款、題跋裁去，以充宋刻。再如明刻《寶晉齋帖》冒充宋刻《寶晉齋帖》，偽《秘閣續法帖》冒充《秘閣續法帖》等。其三是大雜燴拼湊法，如：偽《星鳳樓帖》與偽《元祐秘閣續刻》冒充《大觀帖》，偽《星鳳樓帖》及其它明清偽帖拼湊成宋本偽《潭帖》。

其他碑帖常用做舊假冒方法還有：一、嵌蠟填補法，在原碑、原帖的斷裂處、字口殘損處嵌補蠟填補，以充舊拓。二、染色薰香法，一般用茶葉、顏料、瓦花、明礬水、墨水等物熬汁染紙，或用煙草末、薰香等焰火逼脆、薰黃紙質。三、字口塗墨法。四、移花接木法，將真本題跋、題簽割裂移栽到偽本上。真本因貨真價實即使無跋亦能出手。五、刮挖法，碑帖歷經常年椎拓，字口逐漸變細，作偽者將後拓本字口刮大挖粗，再經重新裝裱。六、配補法，舊拓本上有硬傷，用紙墨相近的後拓配補。新拓本上殘損字用影印本配補等等。七、印刷品假冒法，用珂羅版、石印本等印刷品碑帖染色並裝裱。八、反模法，對漢碑、摩崖、造像等石花較難翻刻者，用石膏反模。

翻刻、偽刻、作偽、做舊等手法狡猾逼真，愈發「妖氣」沖天。假作真時真亦假，欲覓碑帖原刻原拓，需沙裏淘金，反復真偽、新舊對照。但是對於普通書法愛好者，碑帖收藏者不可能對同一碑帖去收藏幾份不同版本，缺乏版本比較的條件，如此收藏勢必盲目。

值得慶幸的是百餘年來出現了一批碑帖鑒定、著錄專家，如：方若《校碑隨筆》鑒定碑刻用力之勤，爲清代第一人。後起的有張彥生《善本碑帖錄》、容庚《叢帖目》、王壯弘《增補校碑隨筆》、《帖學舉要》等，這些著作是現今碑帖整理、收藏值得依賴的法寶。

容庚《叢帖目》香港中華書局版（仲威攝）

1964年著成，共四冊。分歷代刻帖、斷代法帖、個人刻帖、雜類、附錄等五類，共著錄歷代法帖三百一十種。將石印本、珂羅版印帖一併收入，叢帖題跋擇要著錄，歷時三十餘年乃成，堪稱「叢帖大全」。